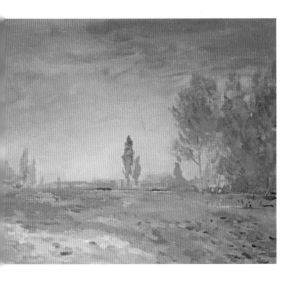

中国著名高等艺术院校特色课程系列

中央美术学院 特色课程

Color
Sketch

色彩写生

周至禹　编著

湖北长江出版集团
湖北美术出版社

目　录

色彩从写生走向设计

　　色彩是艺术设计中重要而富有魅力的艺术语言和设计手段。作为绘画的基础，色彩写生是再现自然、描写生活的强有力的表现方式。在设计色彩基础训练中，亦不应排斥写生色彩的训练。我们认识到，作为真实描绘现实物象的色彩训练，其目的在于作为写实绘画的色彩基础，并非设计的色彩训练最终所要的目标；而设计本身的特质，决定了设计的色彩更多的是更加主动地运用色彩创造与构成。因此，我们把传统的色彩写生看成是设计色彩教学的一个组成部分，把它看作是设计色彩训练的两个色彩系统其中之一，即写生色彩系统，并且适当地加以改造和变化，而抽象色彩系统则作为色彩的形式语言安排在一年级的基础学习中。

我们把抽象的色彩构成作为课堂训练的主要内容，含纳在形式基础课程里，通过教学了解关于色彩的形式构成的基本原理，使抽象的色彩系统成为春季写生的前置课程，而把写生色彩的训练放到春季写生课程中，并且根据设计的特性寻找设计的写生色彩训练与抽象色彩训练之间的内在联系与区别，使之形成相辅相成的关系。因为有了前者的铺垫，我们对写生色彩训练也就有不同于传统写实绘画的训练要求。

在实际的色彩写生教学中，我们探索从设计的特点和需要角度出发，结合色彩构成中的相关知识，调整传统色彩写生的方法和要求，大胆尝试各种色彩写生的形式，熟练运用写生色彩的基本规律，将在课堂上学到的造型知识以及构成知识主动运用在写生中。始终强调色彩训练和设计的关系问题，强调主观的色彩感受与强化，并且将感受通过色彩设计加以鲜明表达。由此，在实践中形成了我们色彩教学的基本思路和系统的教学体系。在这个体系的教学下，学生通过强化的色彩写生，提高了色彩的主观表达和设计能力，也提高了感受生活、积累自然形态素材的能力，为进一步的设计创造打下了良好基础，从而由写生色彩走向设计色彩。

色彩写生教学目的，首先在于训练学生思维的灵活性、敏锐的色彩感受力，然后发展到色彩表现手段的丰富性和广泛的审美性，能够熟练运用写生色彩的基本规律，掌握所选用的媒介的基本特性。通过写生，提高鲜活地感受自然色彩的敏感性，通过对固有色、环境色、光源色的分析与表现，提高对写生色彩系统的认识，在此基础上提高色彩的高度概括和主观表达的能力，自主捕捉现实世界感兴趣的物象的能力，为进一步的设计创造打下了良好基础。

在教学要求上，通常我们对色彩写生的工具不限（油画、水彩、水粉、丙烯、色粉笔、油画棒等均可），而是更重视对色彩本身的基本规律的认识与表现。我们要求学生在写生中重视大的冷暖、大的色块的配置，并对于色彩的整体表现予以特别强调。在此基础上，尚要研究如何通过色彩表达主观感受，色彩构成的知识也应在写生中加以灵活的运用，作业应体现明显的形式追求。色彩表现在写实的基础上向印象表现发展，同时也要接触和了解装饰色彩的表现方式，最后发展到可以主观强化的色彩表现，甚至是抽象的表现。应将在课堂上学到的造型知识以及构成知识能够主动运用在色彩写生中，同一种对象可以尝试不同的手法表现。

教学方式的改革与教学内容的变化齐头并进，使得教学内容更好地被落实。色彩写生的训练通常只有两三周，时间之短，犹如强化班，因此如何在较短的时间内，使得色彩写生富有教学成果，就必须开动脑筋。在明确的教学目标下，采取最适用的教学手段，方能产生良好的教学效果。因此，设计学院的春季写生教学，在上世纪90年代末就开创了新的教学模式，每次写生，教师总是带着电脑、投影仪下乡，每天坚持学生作业展示和讲评。每晚首先开始进行作业讲评，然后是系列的色彩讲座，讲述巴比松画派、印象派、新印象派、后期印象派、纳比派、野兽派、表现主义、装饰主义和现代艺术的写生色彩发展史，以及现代艺术与设计的色彩应用实例欣赏，让学生系统地了解色彩写生发展的整个过程和风格流变，以及设计与艺术的色彩借鉴与影响。

每晚讲座完毕，放映一部电影，有时是结合讲座内容相关的教学片，有时是调节教学气氛的喜剧片，有时则是富于感染力的艺术片。这样的教学方式丰富了学生的生活，极大地调动了学生学习的积极性，开阔了他们的色彩眼界，了解了色彩描绘由室内到室外、由再现到表现的发展历程。并通过设计范例相关的影片放映，了解了当下的学习和设计色彩的关系，以及设计色彩如何关注设计与环境的关系、与人的关系。通过这些，学生从审美表现到设计意识都有很大的提高。

由此，鲜活的教学方式使得学生能够富于激情地去掌握知识，认识到自然是艺术创作的根本来源，并且，我们在自然中陶冶着我们的性情，让我们因此热爱我们生活在其中的世界，并因此产生出爱护它的愿望。而这，正是设计的灵魂所在。因此春季写生成为学生最为迷恋的一个课程，在进行的过程中，师生之间也有了更多的沟通和情感的交流，色彩写生教学，因此就具有了更加深刻的意义。

教学大纲

课程名称	春季写生	开课系部	设计学院基础部
开课学期	春季学期	周　　数	2
学时数	40	修读方式	必修
授课对象	本科生一年级	前置课程	造型基础、人体速写
参考书目	《自然探美》山西人民出版社、《写生设计》山西人民出版社		

教学目的

　　熟练运用写生色彩的基本规律，同时将在课堂上学到的造型知识以及构成知识能够主动运用在写生中。通过写生，提高了色彩的主观表达和设计能力，也提高了感受生活，积累自然形态素材的能力，为进一步的设计创造打下了良好基础。

教学内容与进程

　　色彩写生的工具不限（油画、水彩、水粉、有油画棒等均可），通过对固有色、环境色、光源色的分析与表现，提高对写生色彩系统的认识，尤其要重视大的冷暖、大的色块的配置，而对于色彩的整体表现予以特别强调。在此基础上，尚要研究如何通过色彩表达主观感受，色彩构成的知识也应在写生中加以灵活的运用。

教学方法与手段	系列讲座，讲授色彩发展史。色彩作业讲评，教学录像播放。
作业要求	色彩风景写生15张，尺寸不小于B5。
考核标准与评分方法	根据作业质量及作业完成情况予以判分。

第一阶段　色彩的概括

第一阶段，特别强调色调的整体观察。对色调观念和色彩关系的轻视和模糊，将会阻碍对色彩艺术特别是写生色彩的科学理解和色彩修养的提升。重视色调，也易于往设计色彩方面发展和过渡。因此，在教学中强调色调在写生色彩艺术中的作用，以突出整体色彩关系的力量。

放开的色彩快速写生，重在总体的色彩印象的把握，大的色块的概括，也就是通过直觉迅速把握和表现色调。在写生开始阶段，画得开本要小，画得要快，目的就是不在于一开始就进入到深入细致的刻画，而是重在总体的色彩印象的把握，大的色块的概括，也就是通过直觉把握景色的整体色调，迅速睁开色彩的眼睛去观察世界，把素描的观看转化到色彩的观看上来，这样才能发现现实世界中存在的色彩之美。实际上现实并非无论何时何地看上去都是美的，这就需要去发现，去感受，去提取。开始学生都会画得老实拘谨，放不开，眼睛的观察和技术的生涩都需要时间来转变，但是要迅速地跨过这一个阶段，不加要求的放开是第一步。对于训练色彩而言，在初始写生时可以不必顾及形的具体表现，只需一门心思地去观察色彩变化的美。注意不要失掉所感受到的第一印象。不要被物象的形态转移了注意力，而是迅速地从素描的观察转移到色彩的感受上来。

开始的时候留心色调，把对象看作是细微的光和色调的组合，在写实绘画中，由于光的作用，使得画面的各种物体色彩呈现出某种色调。因此，色调是画面整体气氛谐调统一的要点。千万不要以固有色代替眼睛的观察，因为强烈的光照会使得固有色产生丰富的变化。绝对的固有色在自然中是不存在的，存在于整体环境中的一切物体都必然受到环境、时间、空间距离的影响，从而使自身的颜色不断发生变化。物体本身都是环境的一个组成部分，甚至大气的蓝色光也会影响物象的色彩，因此色彩的呈现就是一个客观物象的色彩关系。同样，在平面设计中，在室内色调的设计中，这种对于整体色调把握和诉求的能力都是极其重要的。对于设计要求更直接、更迅速、更醒目的传达目的而言，概括的色彩、大的色调的运用是最基本的有效方式。而色调的优美不仅引人注目，而且直接打动人的心灵。

冷暖关系可以被看作是认知色彩表现系统的一种方式，指的是色彩冷暖的感觉，更多的和人们的心理发生关系。色彩的冷暖有程度上的区别，色彩的冷暖也可以被邻近的色彩改变和影响。色彩纯度高，色相明确的色彩冷暖的性质相对比较容易确定，而次复色的调和色彩则无法单独定性，必须与其周围的色彩相比较才能确定冷暖，要注意整体受光、背光部分的冷暖色彩关系。受光、背光的两大对比关系，是色彩写生最重要的整体对比之一。受光背光部分的冷暖对比，主要受光源色与环境色的影响，画面中所有景物都服从这一基本的冷暖对比关系。冷暖色反映了色彩的基本性质，色彩的冷暖感一直是绘画与设计色彩描述中不可或缺的一环，尤其在设计中，色彩的冷暖感是情感设计的重要因素。在空间感觉上，暖色是给人以前进的感觉，冷色则是后退的感觉。冷暖关系的利用与对比可以造成画面的纵深感。

然而，这只是设计初学者掌握色彩的开始。我们还要通过知觉认识自然色彩的基本规律，掌握色彩之间组合的方式、面积、对比方式以及色调呈现的效果，这样可以比较理性地认识色谱中的同类色、对比色的色彩结构关系，例如，色彩随着光的变化而变化。自然物象的色彩、景观的色彩在三维的表现上呈现着物本体的色彩（固有色），物与物的关系（相互的反射色），物与环境的关系（环境色），物与光的关系（光源色），在室内的创作是难以实现的，也是无法通过色彩计量调和来实现的。这一点，也会向学生加以强调。这样才能够在写生中加以感性的发挥，也使得感性更加的牢靠。

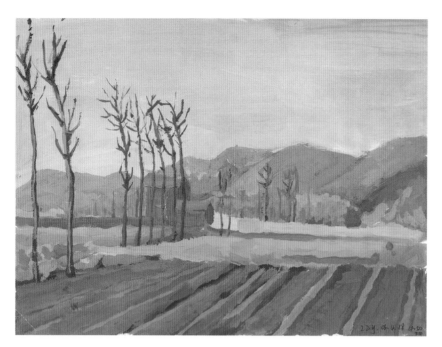

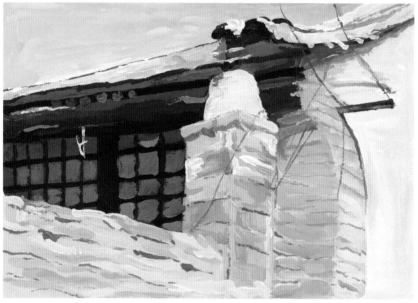

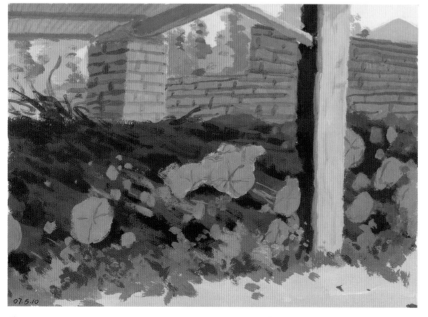

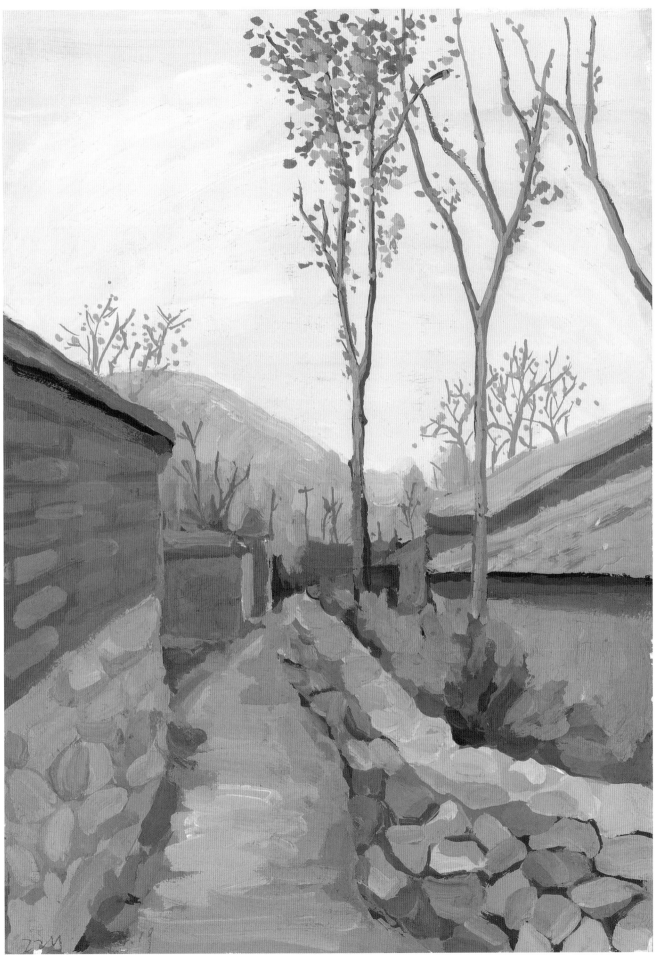

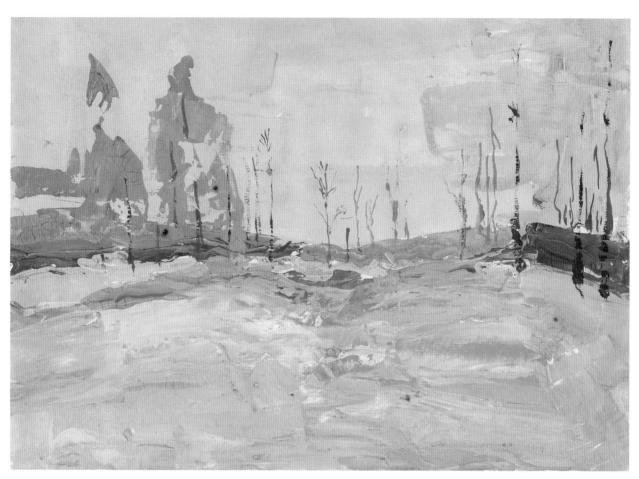

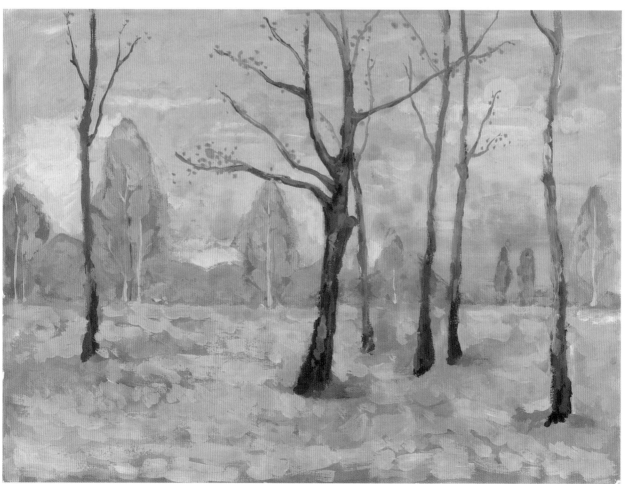

8

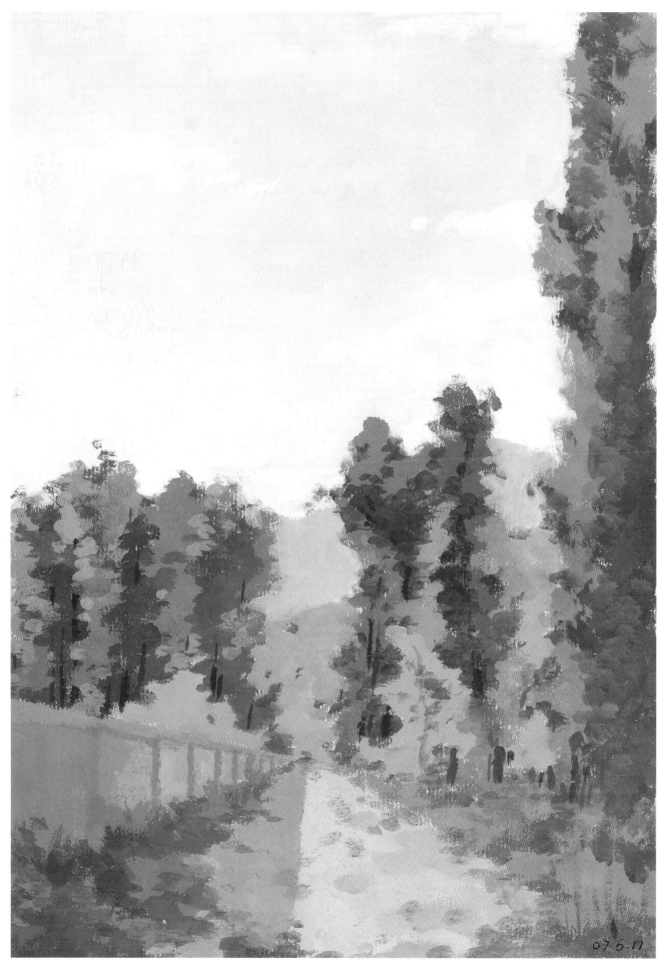

07.5.11

9

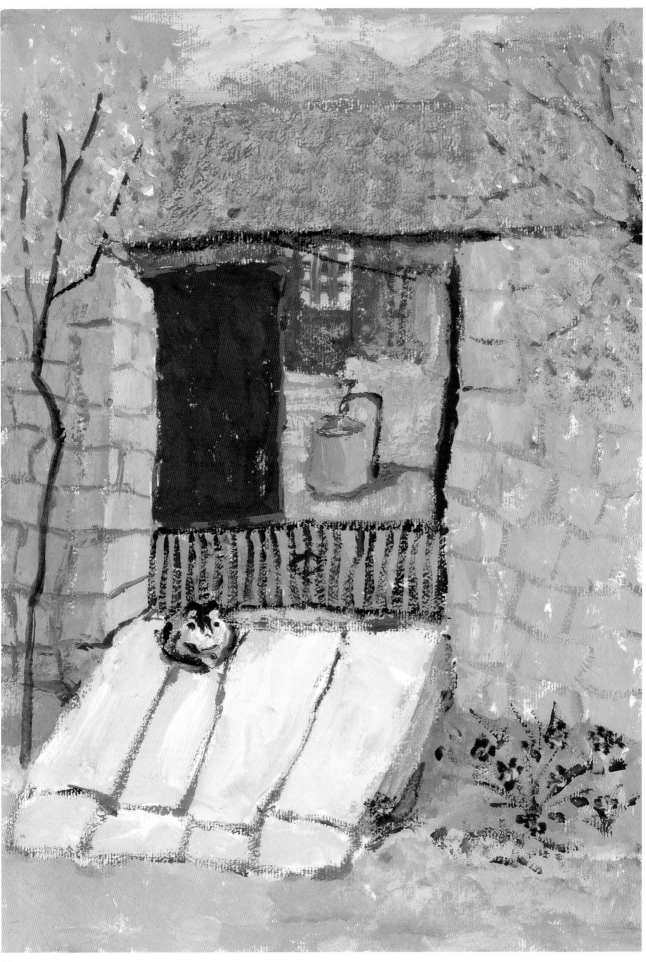

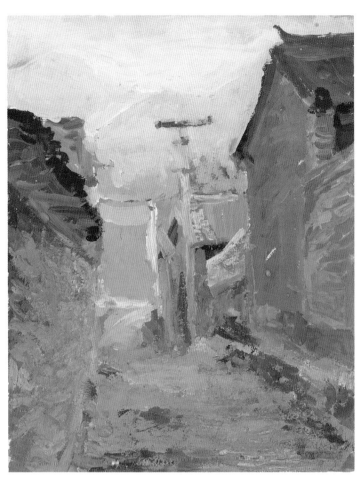

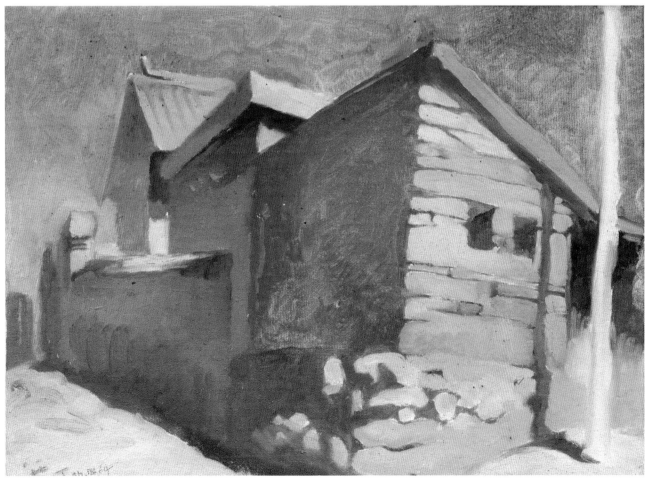

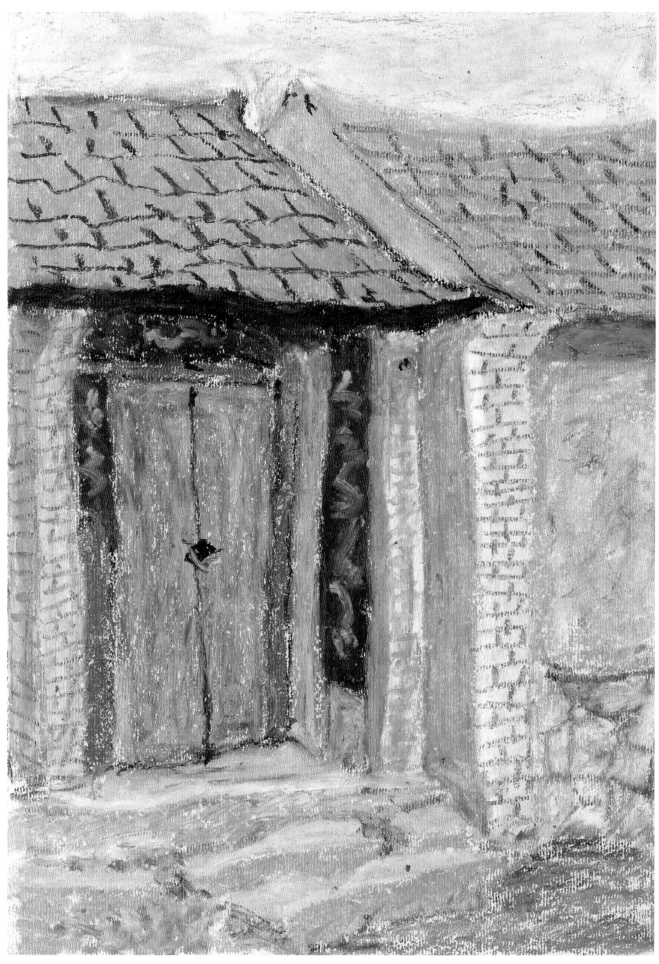

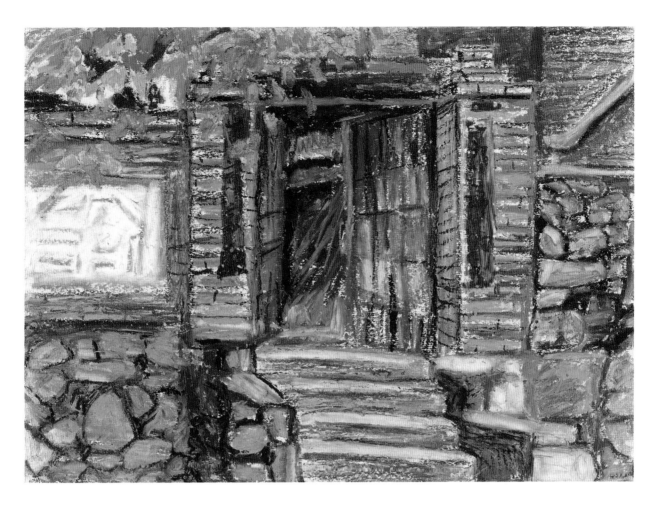

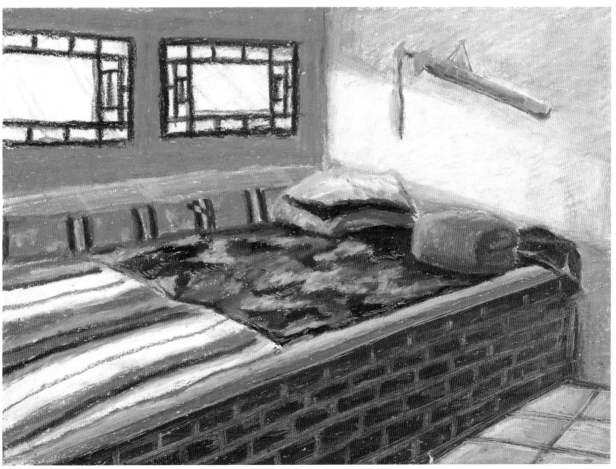

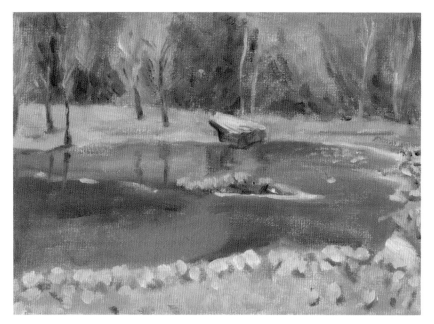

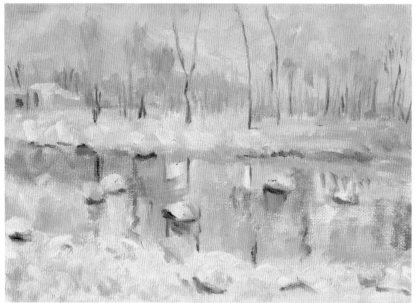

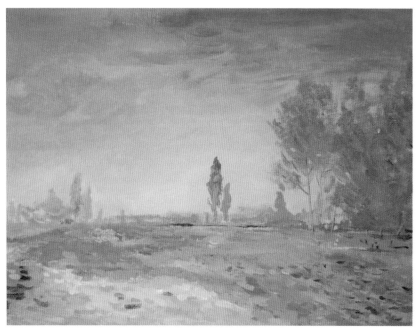

14

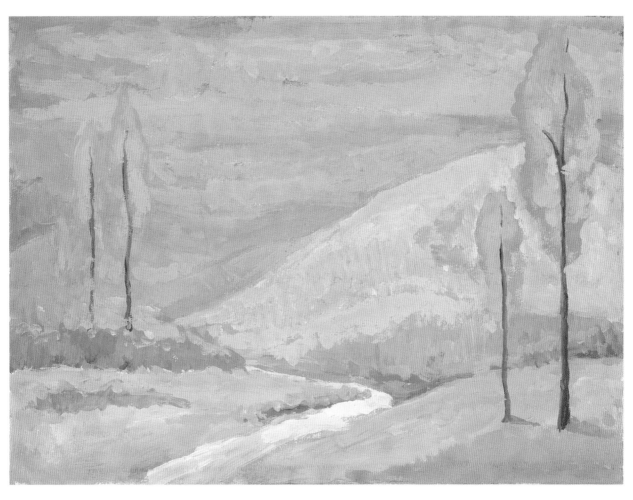

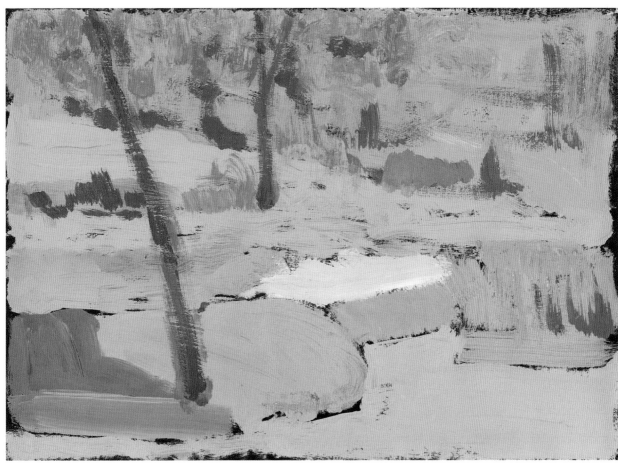

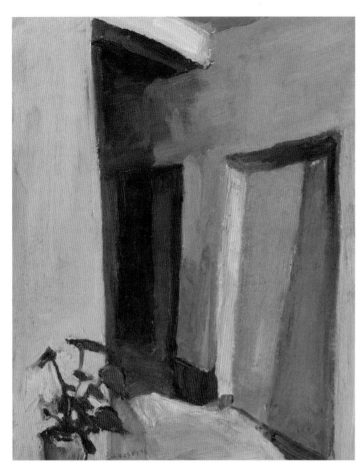

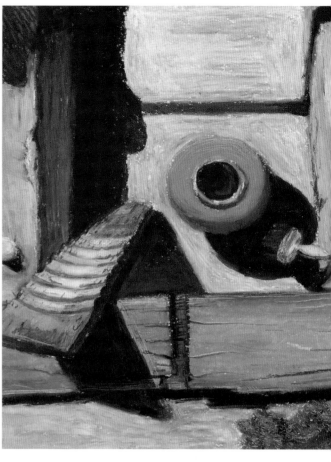

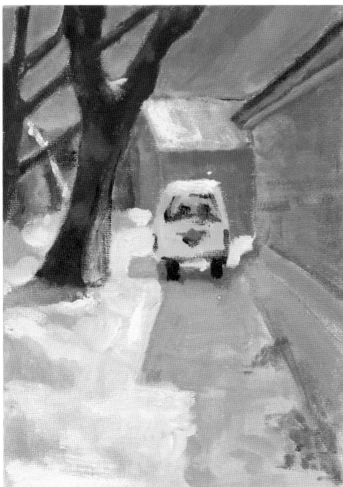

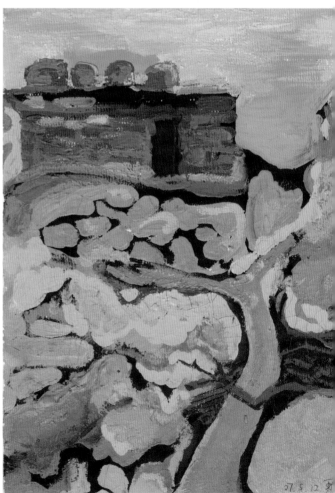

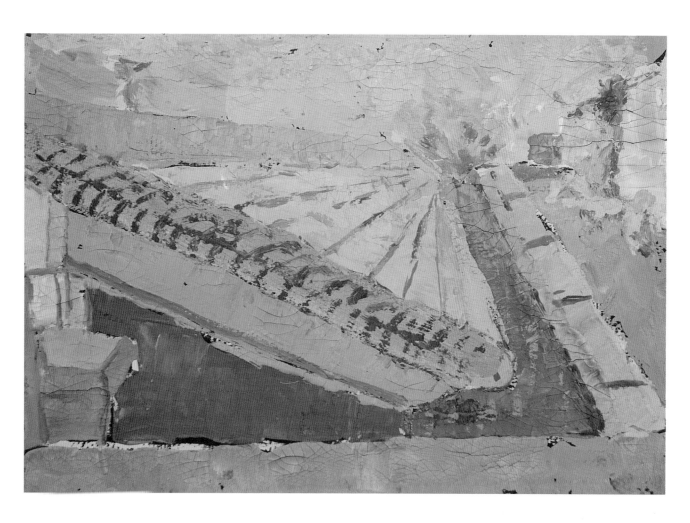

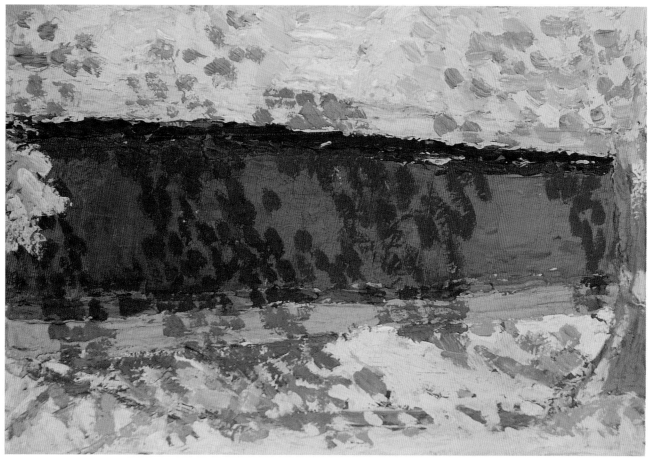

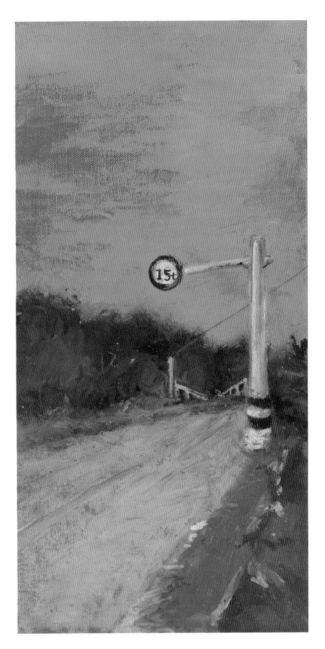

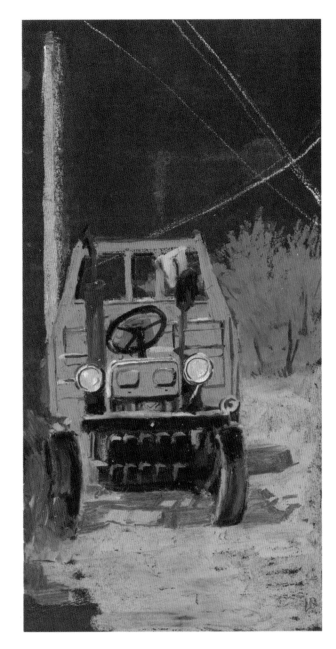

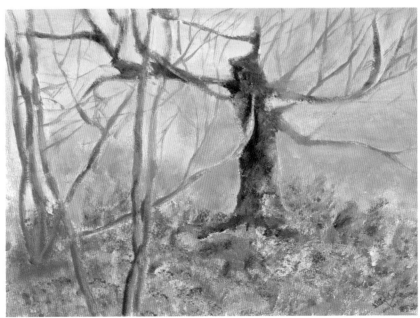

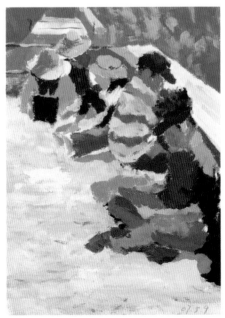

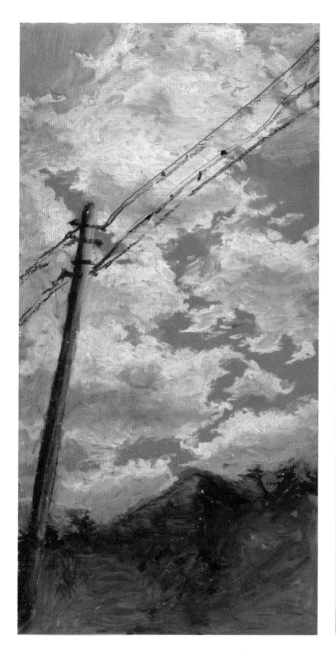

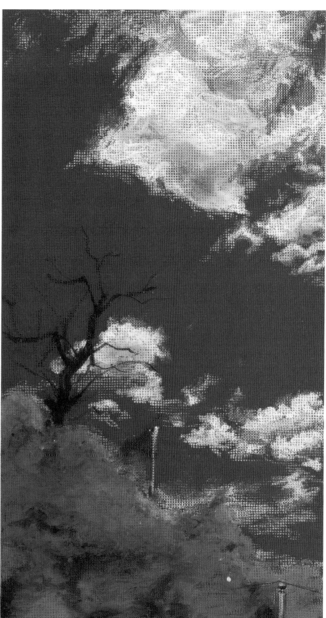

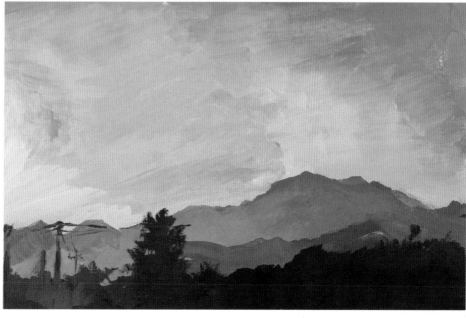

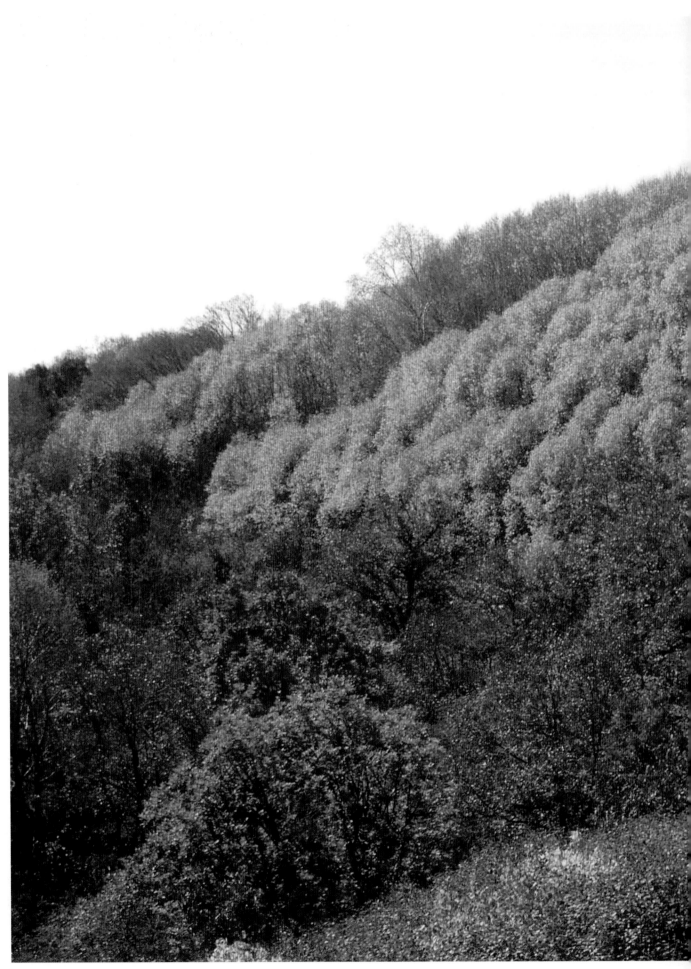

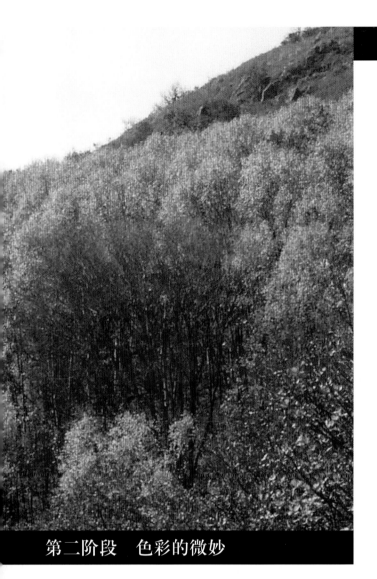

第二阶段　色彩的微妙

将眼睛观察到的转化为色彩，在迅速概括地表现色调后，领会色彩的丰富性的表现，体会色彩变化微妙的美感。要想体现写生色彩的丰富性，就要突破固有色的概念。物体受各种光线的照射、反射、折射、散射等的多重影响，在每一个物象上都产生出多样性的变化，同时，由于物体对光色的反射和吸收一般都不可能很彻底，很难找到一块完全单纯的颜色作为物象的固有色存在。因此，在一个色彩的区域中，往往包含了丰富而微妙的色彩变化和差别。在第一阶段的概括中，我们迅速地掌握了色调和色块关系，而现在，我们在这个关系控制中，追求单纯中的色彩丰富，在具体的描绘中，寻求色彩笔笔不重复，类似镶嵌马赛克的作画方式，将视觉中的色彩融合，将会体现着一种色彩细密繁化的丰富性。通过繁化的色彩处理，将可能在色调的主导趋势中探寻色相、明度、饱和度、冷暖度的阶梯变化，使之能够形成一个关系明细的色群结构。

养成色彩的整体观察与比较的习惯是重要的。通过整体的观察解决色彩的协调问题。对眼前的景色作整体观察，通过比较和对比，把色彩关系找出来，是观察色彩的最准确的方法。现实中一切物体的色彩总是互相影响、互相联系、互相依存的，彼此形成了一个完整的存在。在色彩写生中，孤立地判断一个色彩本身的性质，常常难以准确肯定，反不如整体的观察来得迅速准确。整体的观察既是为了寻找色彩对比的参照系，同时也是因为可以把握整个画面的基本色调，而局部的色彩就更容易归纳到整体的色彩中。在学生作业中，所有色彩的问题，比如"花"、"脏"、"灰"、"碎"、"糊"、"腻"，基本上都和缺乏整体的观察与处理有关。

各部分的色彩缺少联系和比较，就难以画出自然色彩自身就存在的生动美感。而有了比较，我们就能做出正确的色彩判断。色彩的精微感通过色彩的比较加以产生，写生时，色彩的倾向也就是冷暖和微妙的色相只有经过比较才能够很好地辨识。单独看，色彩总是不容易肯定，尤其是灰的颜色。在视觉现象上，力度明确的纯色，视觉变化不明显，而灰色、中间色因为周围色彩的变化而变化，此时比较就变得重要起来。每一块颜色都不会孤立地存在，明确地重申这一点是十分必要的。比较的重要性就在于：一种颜色的性质依赖于它附近的颜色，随着邻近色的性质转换着自己的色彩感觉。应当讲，对于色彩的关注与细微的判断，是作为艺术家和设计师的职业习惯。从事视觉语言表现的人，应当把观察色彩当成和吃饭睡觉一样自然的事情，因为色彩就是紧密地与我们的衣食住行相联系。所有的设计物品在被购买的时候都会面临着顾客对色彩的选择。

总体而言，在第二阶段进一步强调了在整体关系下的色彩丰富性的观察和表达。在作画过程中，有效地观察和掌握客观物体的色彩规律，提高色彩丰富性的分辨能力和使用色彩造型的能力，是色彩写生的关键。微妙的色彩细节，可以使画面更加充实丰富，每一笔色彩仿佛都是交响乐中每一个乐器奏出的音符，合成了一曲震撼人心的乐曲。理解和掌握色彩关系及其变化规律对提高写生的色彩感觉能力至关重要。在整体的基础上追求复杂多变的充实性，能够满足观者视觉的更为深入的审视，也是色彩训练眼睛和表现更加细微的一种必要过程。而对于色彩微妙性的感受与表达也将会在设计色彩的准确性上加以体现。

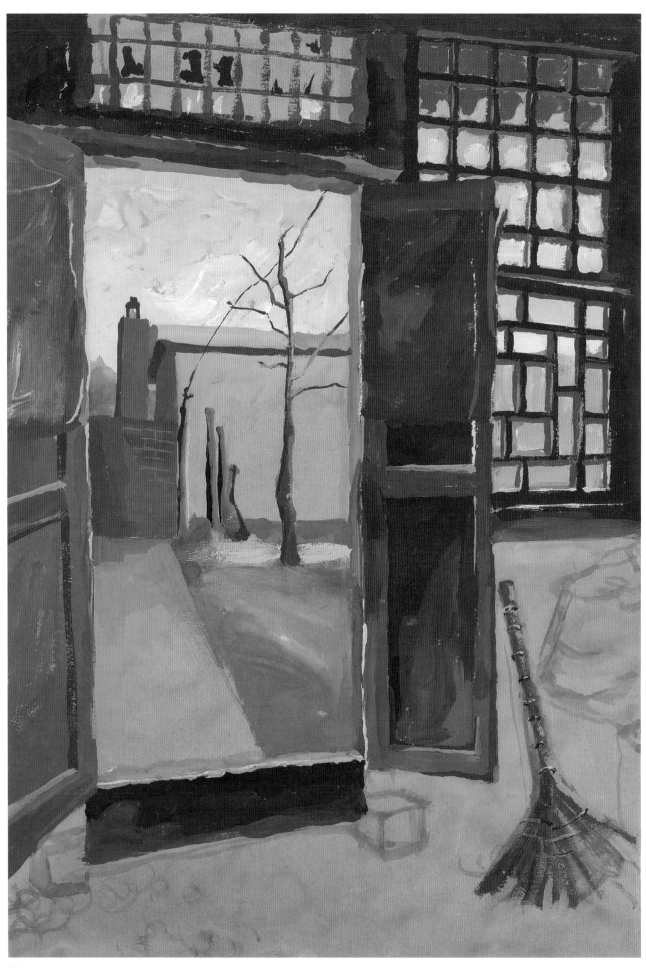

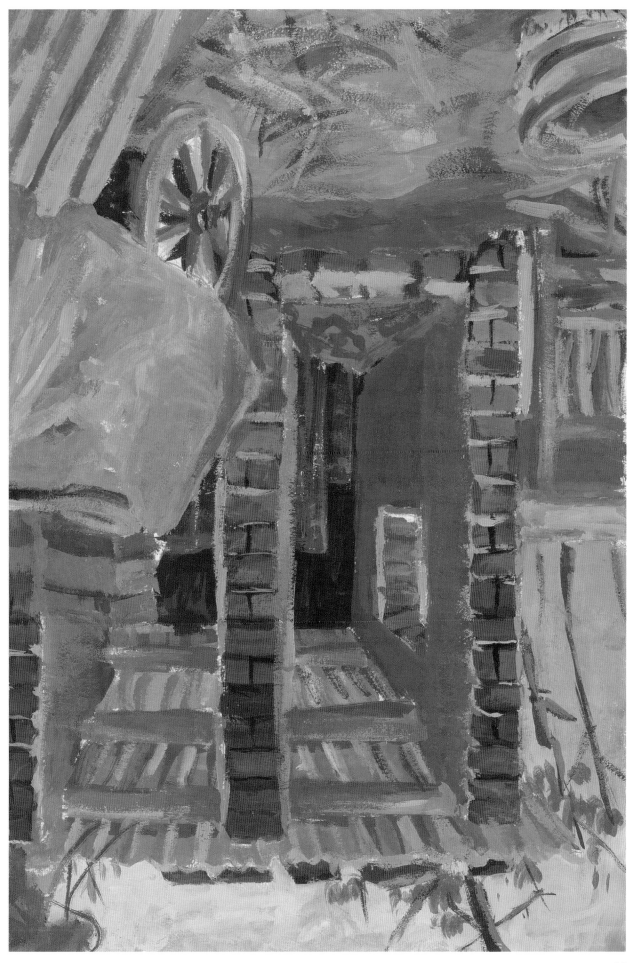

23

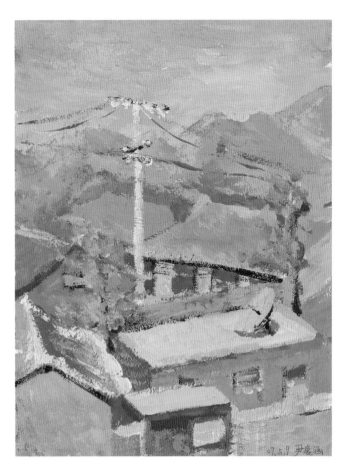 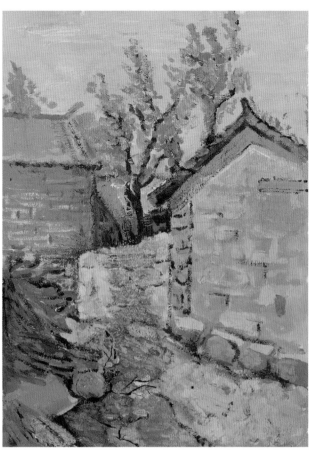

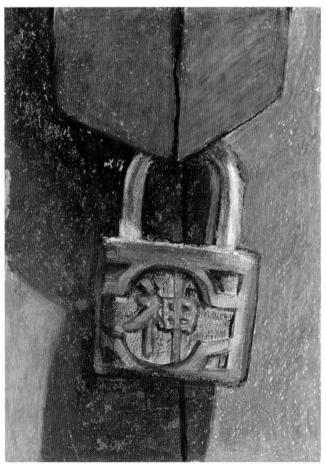

24

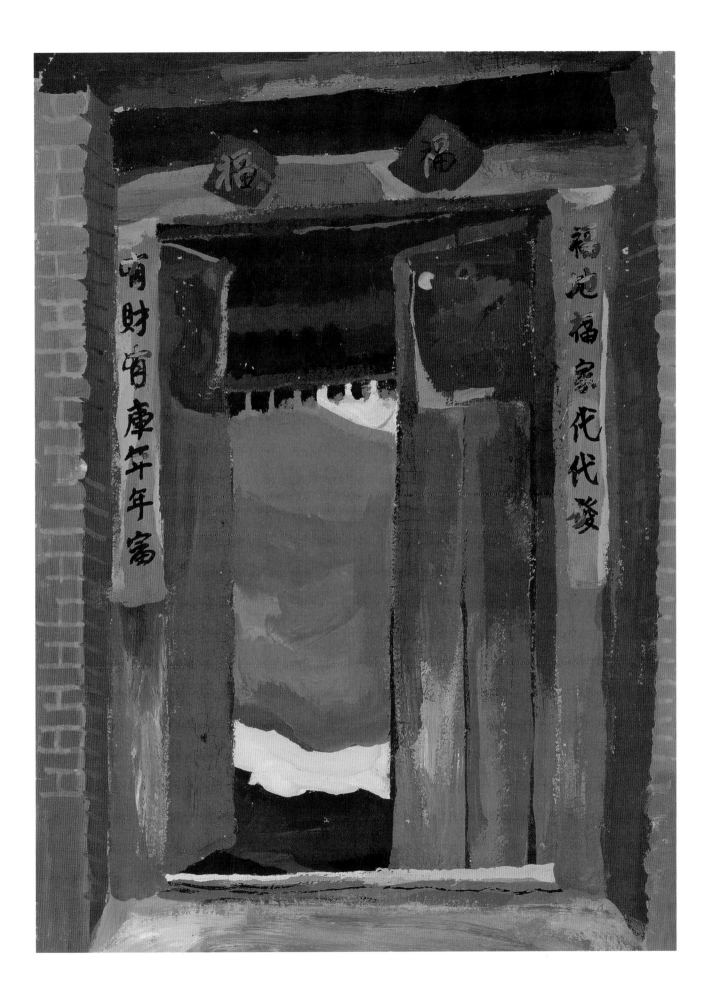

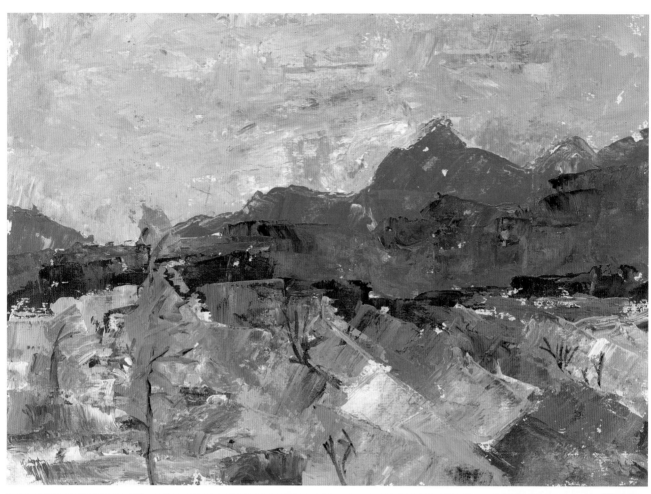

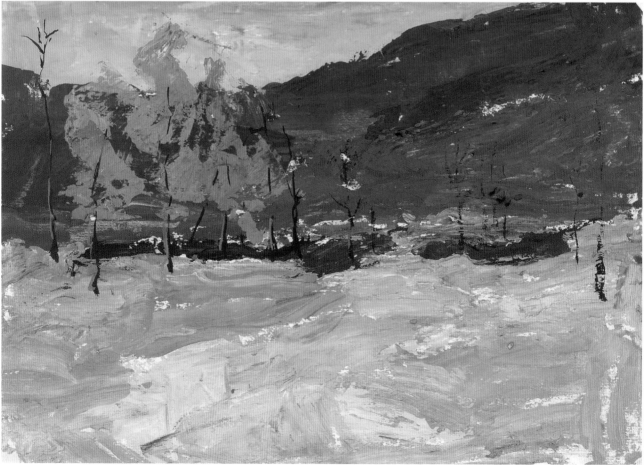

26

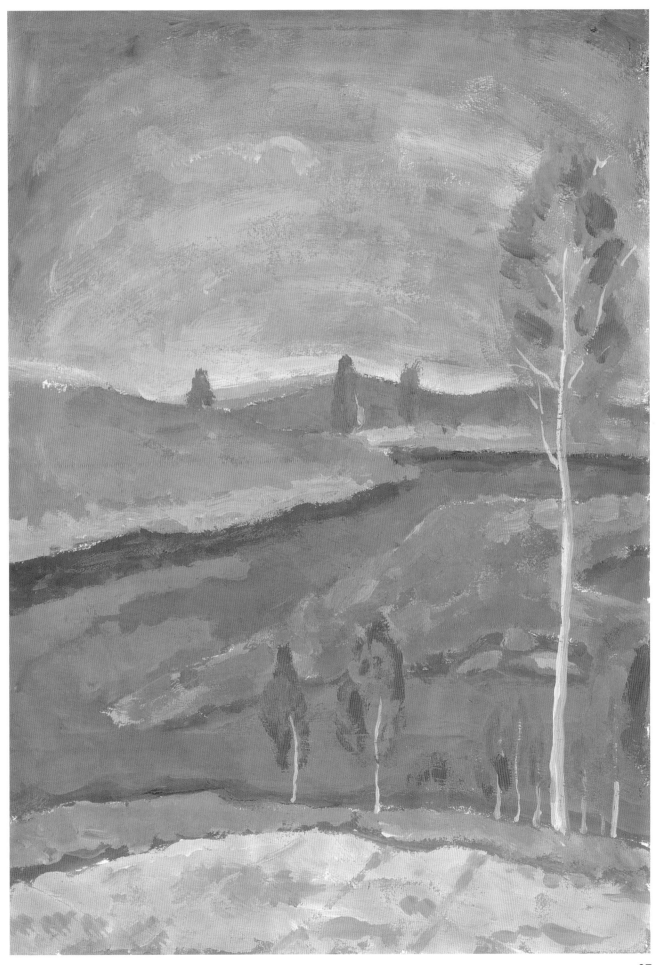

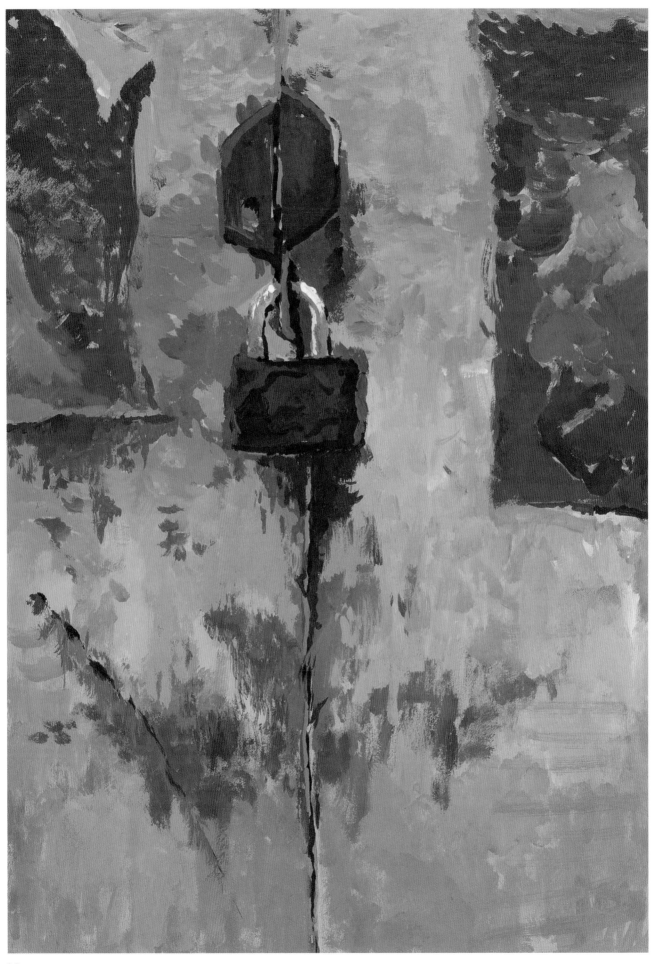

28

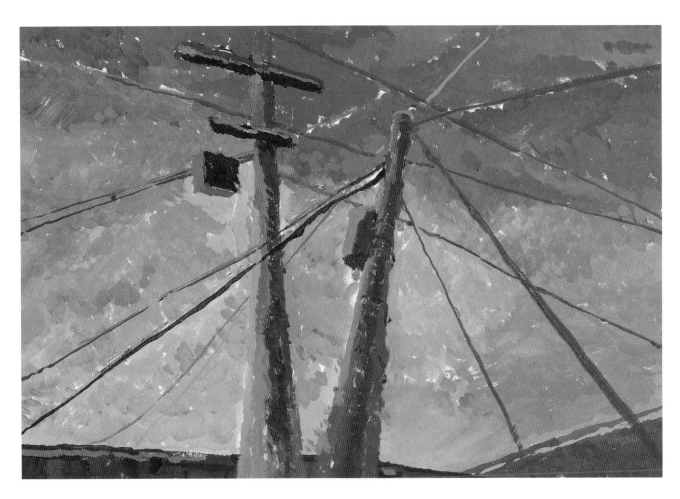

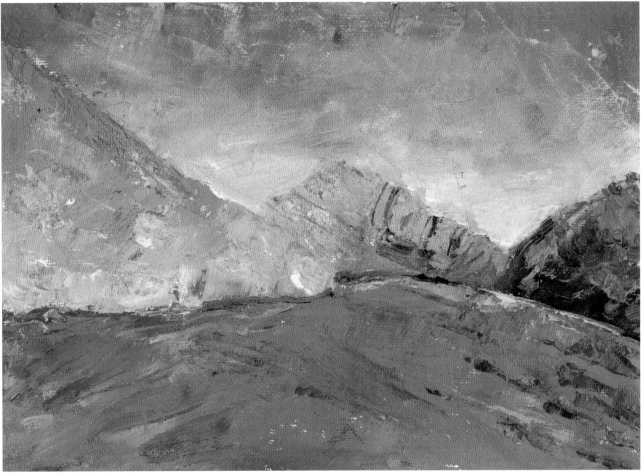

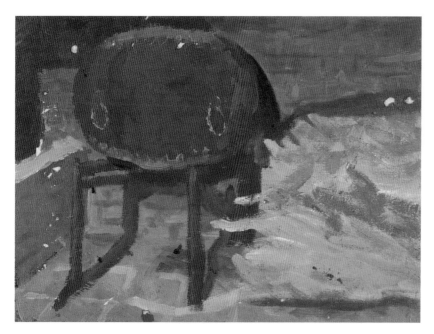

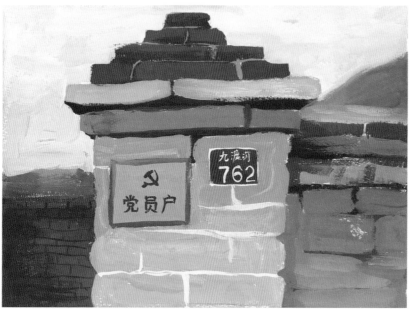

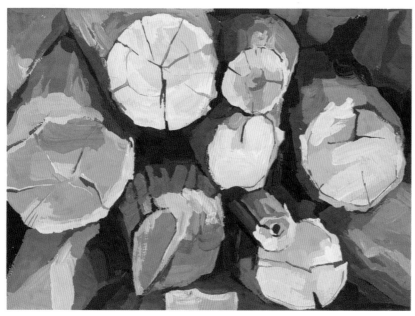

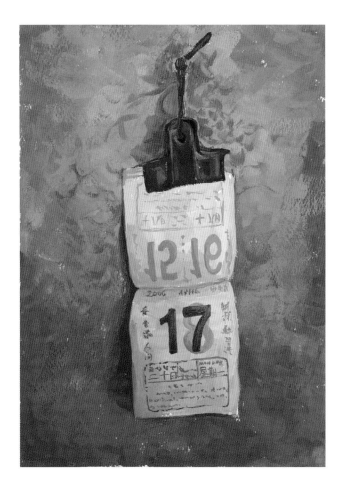

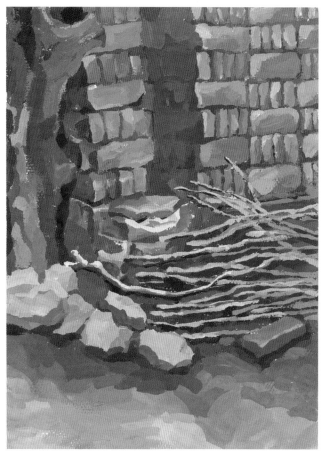

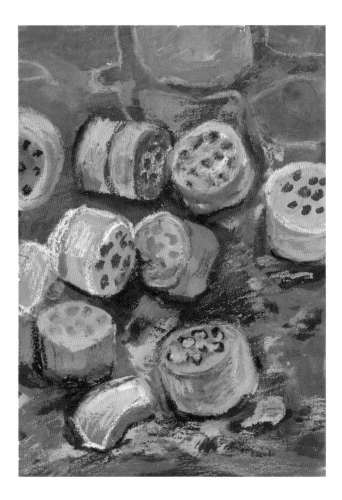

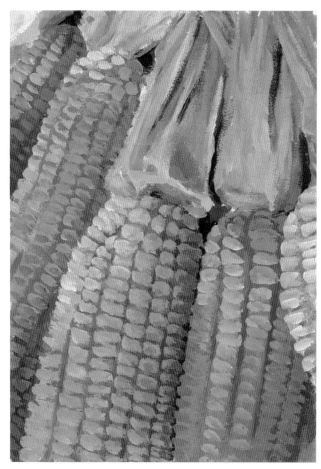

31

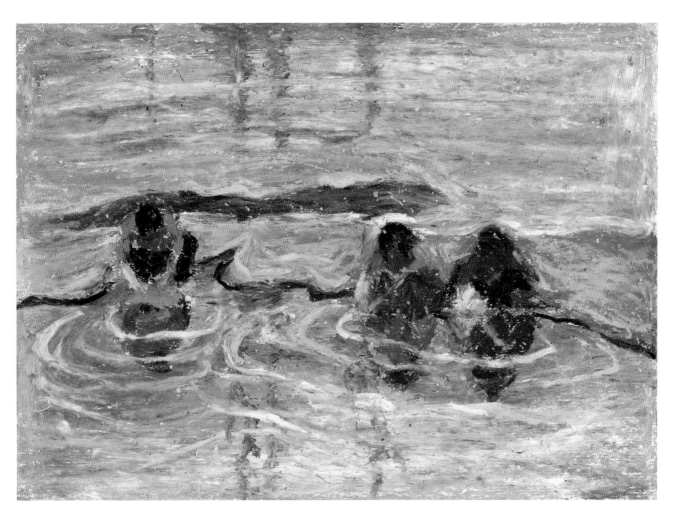

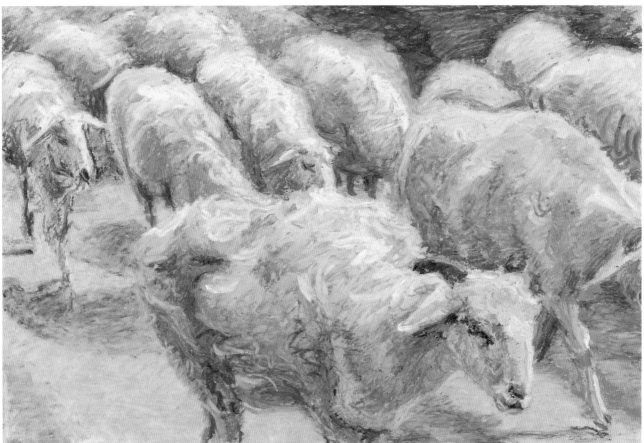

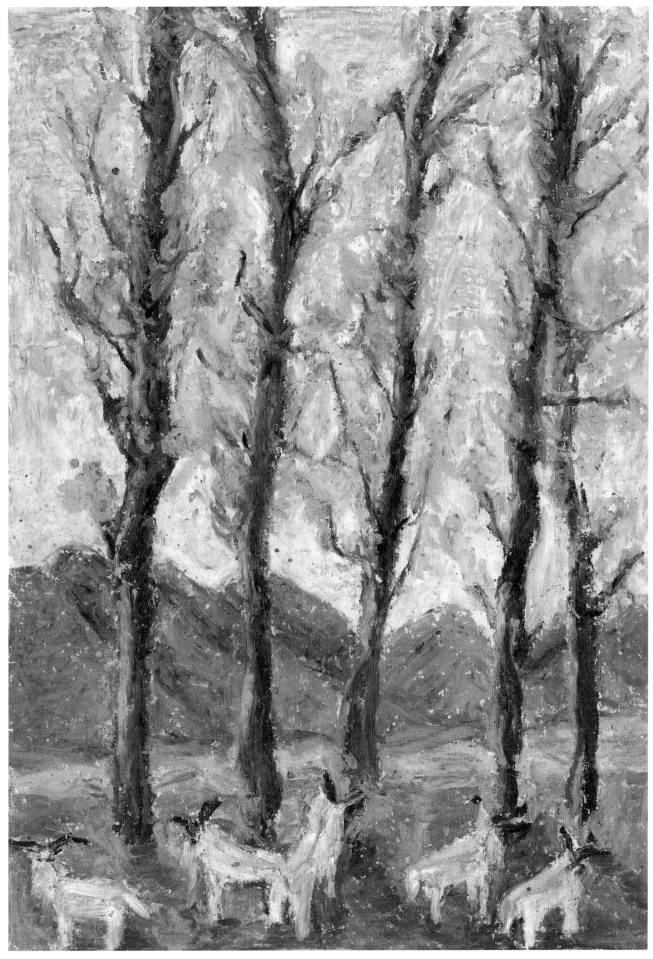

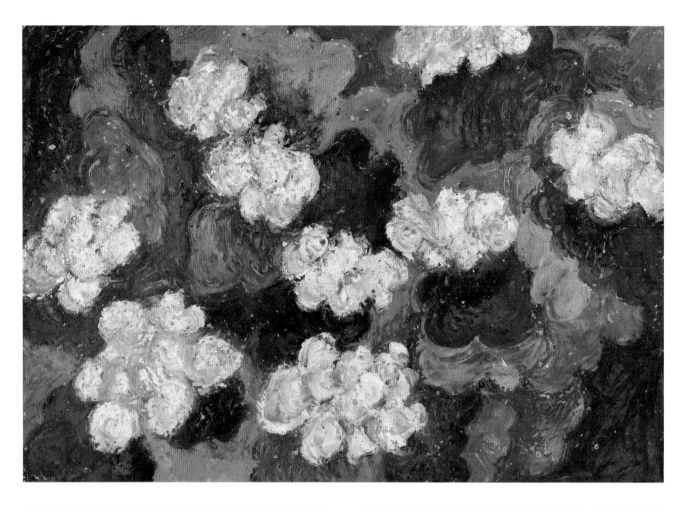

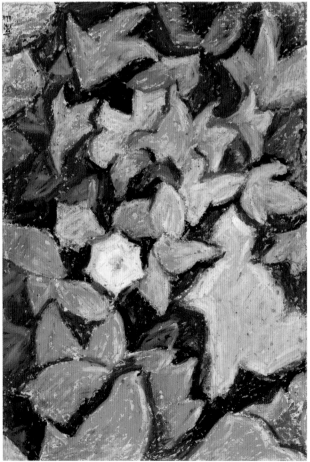

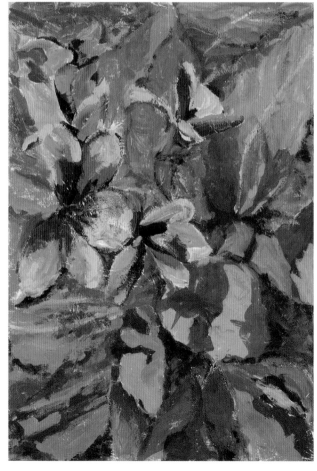

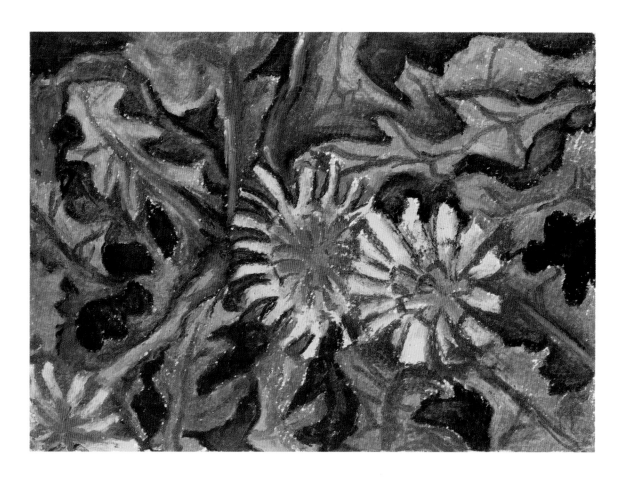

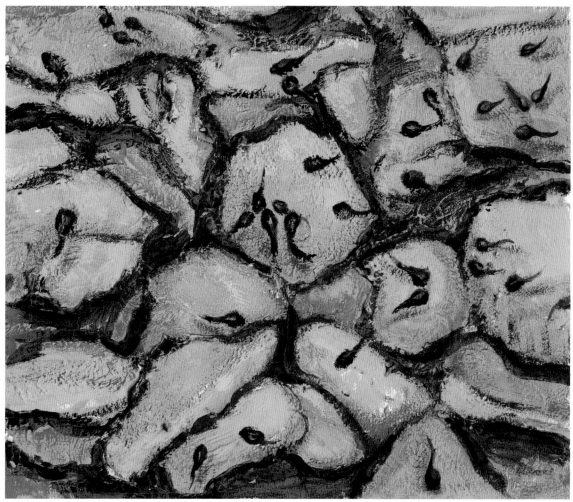

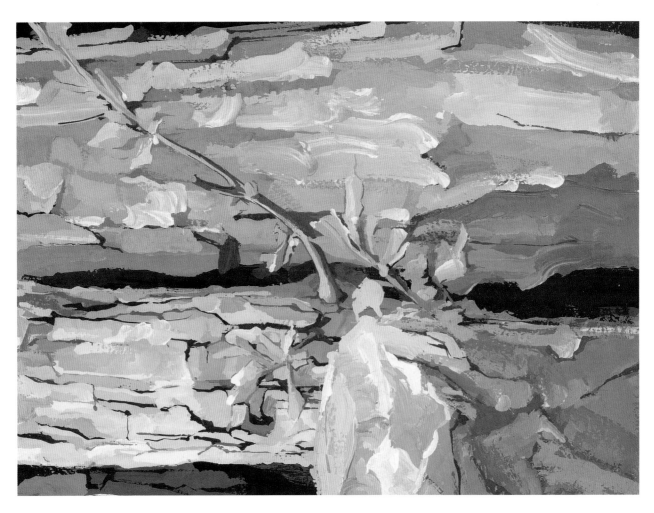

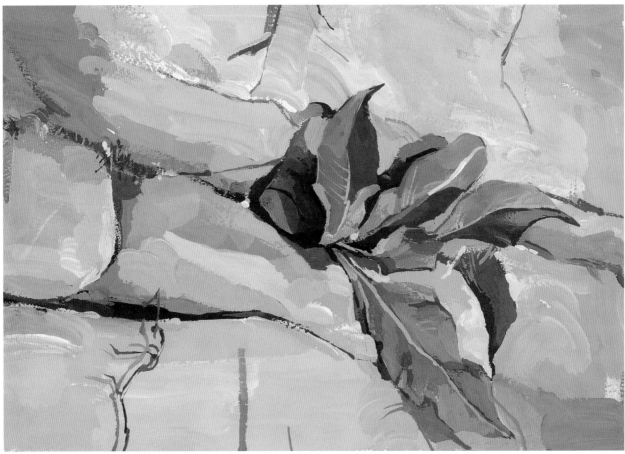

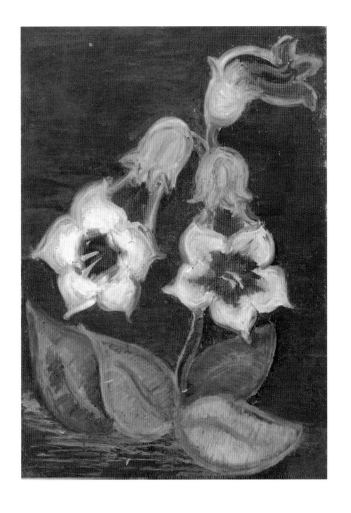
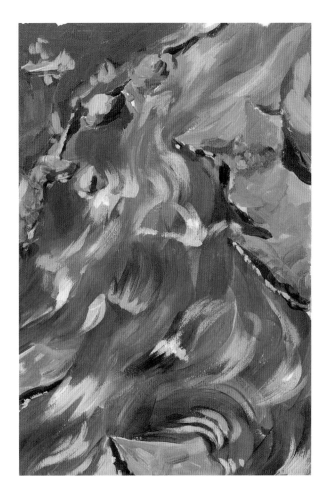
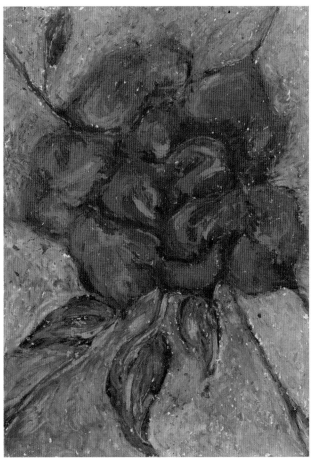
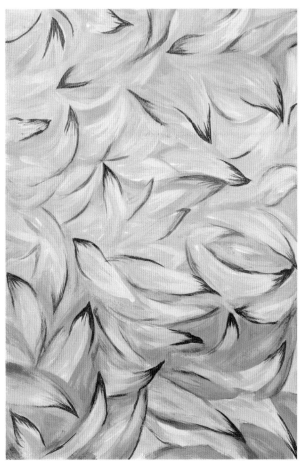

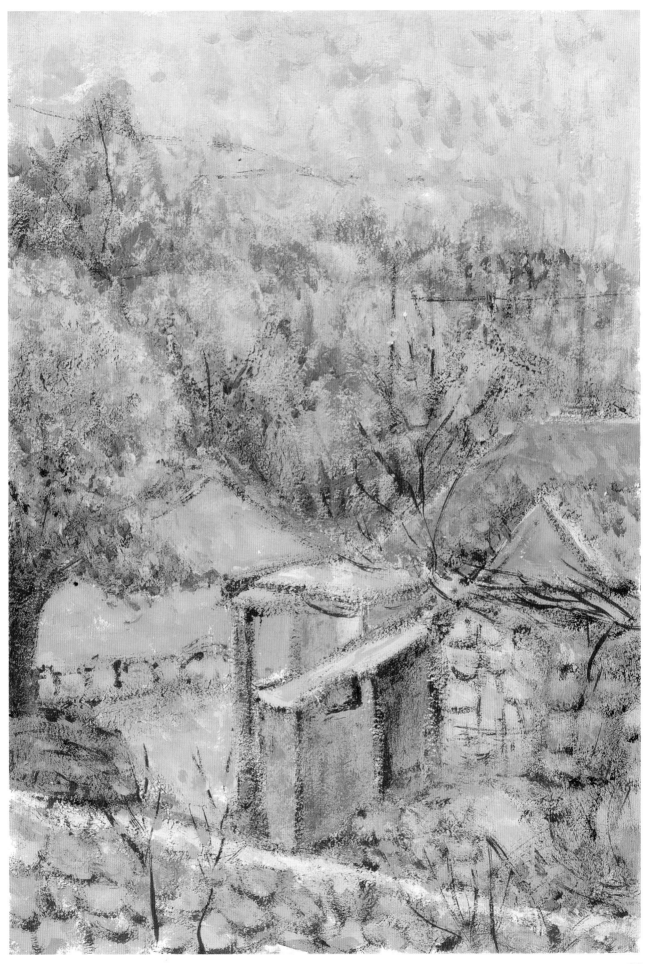

第三阶段　色彩的表现

第三阶段，开始逐渐从对写生色彩的丰富性表现转入色彩情感的体验和传达，强调在后期的写生中对于色彩现象"诗意的在场"的发现，注重在写生中加强色彩的意象训练，凭借色彩的意象性，来激发自己的想像力和创造力，用一双审美的眼睛富于激情地去感受。即摆脱写实色彩的约束，尝试用色彩表达感情。需要注意是，这是建立在对客观色彩的感受基础之上的，是强化性的色彩表达，而不是脱离对象的完全主观的色彩运用。绘画中的色彩可以通过色彩本身的意义来揭示象征思想或情感，例如黑色象征死亡与宁静，白色象征纯洁与天真，等等。主动设计的画面色调可以反映出主观的情感。

同时，与此相对应，装饰色彩也被纳入到写生色彩训练中。无论绘画还是设计，色彩都兼有写实和装饰两种色彩表现的特点，在此更强调学生设计意识的参与，寻找有很强视觉效果的色彩搭配，把风景中潜在的色彩结构提取成曲转咬合的色线色面，使客观状态下的色彩表达转向装饰化的色彩组织，是从写生色彩走向设计色彩之路的桥梁。有序的色调系统可以唤起审美的感觉，同样，自然中存在着令人惊叹的色彩搭配，对于现实自然里的色彩要有一双敏感的眼睛，色彩的美感作用于人的视网膜，由此产生生理的和经验的联想，因此自然形态的色彩搭配往往也吸引了艺术家与设计师加以借鉴，例如迷彩服的设计。

在装饰化处理中，主要学会概括表现现实的形态，平面化的造型有利于色彩区域的划分，区域的形态的平面性比立体性变得更加重要起来。需要把自然中潜在的装饰要素有意识地调理升华，成为画面表现的动机。这对于设计而言，也是必须具有的一种能力。装饰性的手法与语汇也需要通过写生加以总结与归纳。通过对自然色彩的发现与处理，通过装饰绘画的手法，形成程式语言，可以丰富平面设计的语言表现。

对设计者而言，除了写生色彩的经验，对于色彩平面配置的构成知识的灵活运用外，如何利用色彩来传达感受，通过对色彩的装饰性研究，了解色彩的共鸣形式、色彩的视觉搭配规律、装饰色彩的审美要求，进一步在写生与设计中加以应用，是继续研究色彩的课题。色彩的共鸣产生于色彩的基本性质上。在长期的社会发展中，很多色彩已经形成了较为固定的象征模式来传达人类的共同情绪，色彩的心理暗示、色彩的情感表达、色彩的引发联想，以及色彩的冷暖、膨胀与收缩等等，都在设计的色彩训练中占据首要位置。

在色彩训练的这个时期，将会更加强调画面中形态与色彩的关系。形态要求是经过了有意识的处理，形态的明确体现，指学生即使在色彩写生中也清晰地表现出对于造型表现的愿望。对于自然形态的更加生动的把握和表现，并与色彩的表现完美结合是设计学院色彩写生的特征。相对而言，也介绍装饰性绘画的特点和程式化处理语言，以此与精神性绘画的表现相映照。要求学生根据自己的情况加以实验。

作为教师，针对性教学此刻尤为重要。在教学中要学会找到每个学生自身珍贵的东西，促使每个人的性格、情绪、精神通过色彩充分地流露。还有语言的特色、独特的色彩感觉，这都需要教师细心的发现与指导，既讲共同的色彩问题，更注重不同的气质表现，"因材施教"是设计基础教育的主要手段。在一般的技术性训练的基础上，注重的是思维方式和审美情趣地引导，从而由技进道，由艺术的审美过渡到对设计的审美，从共性的色彩问题过渡到个性的色彩选择，而审美设计就是通过对有实用功能的产品的材质、形态、色彩、肌理赋予美的表现。这一点同我们对自然美的感悟相通。

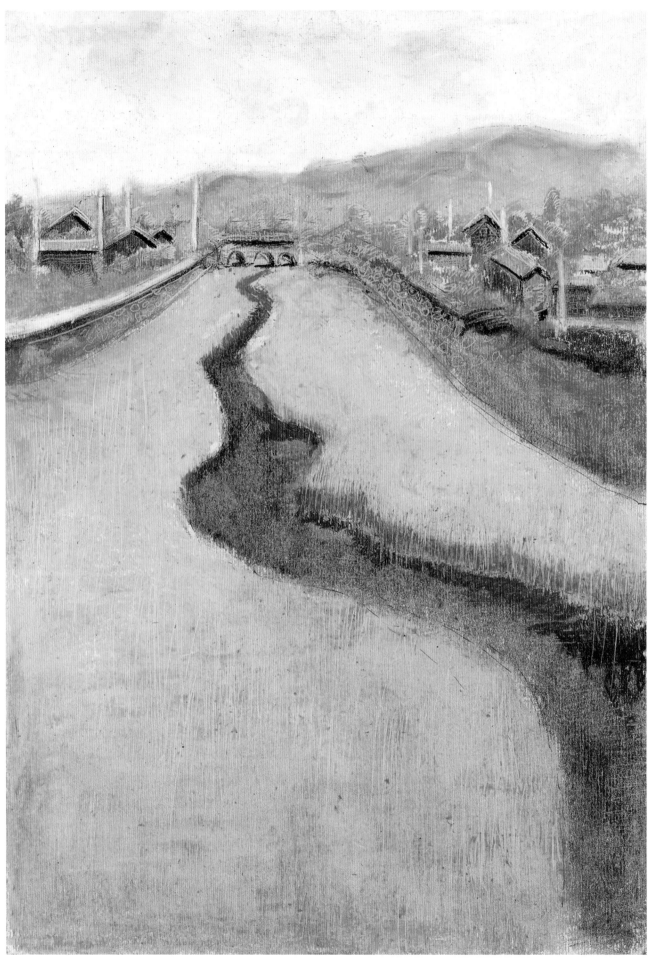

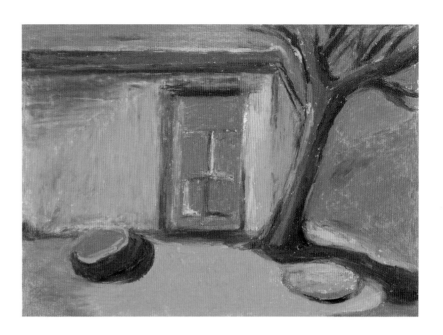

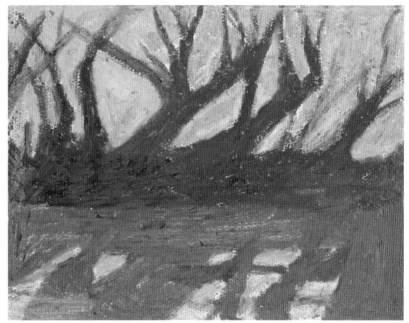

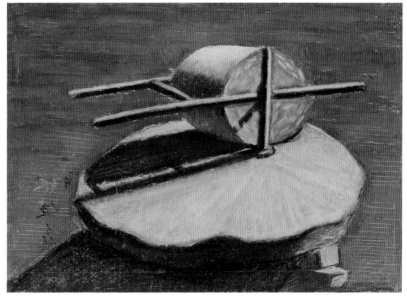

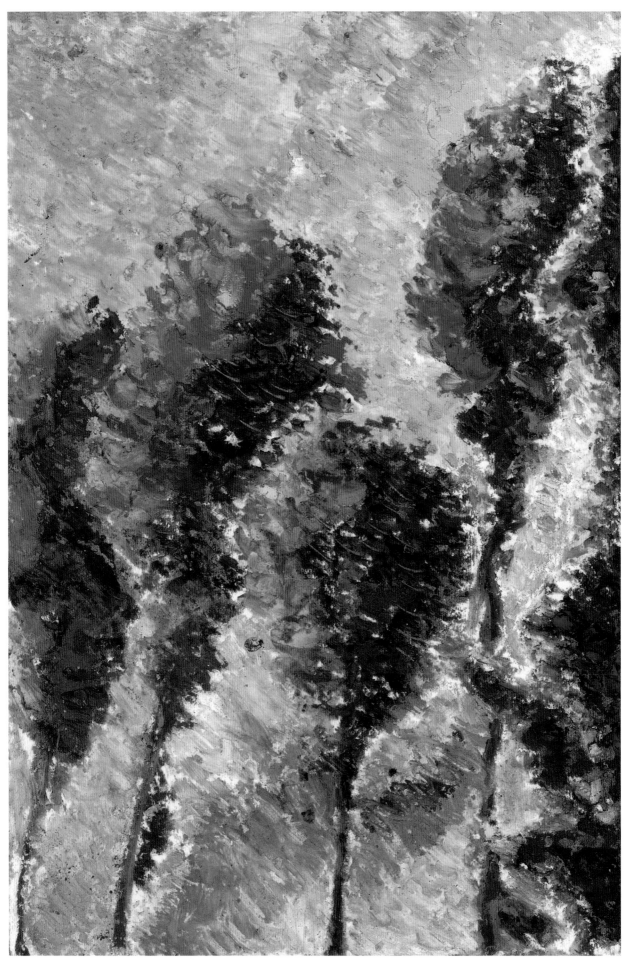

44

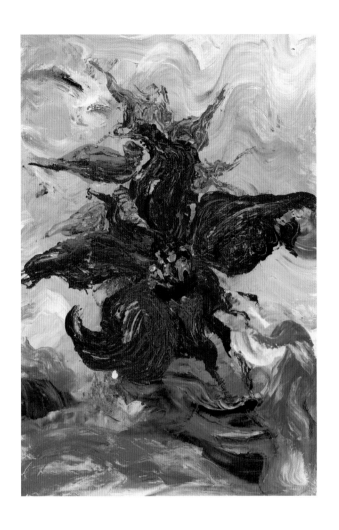

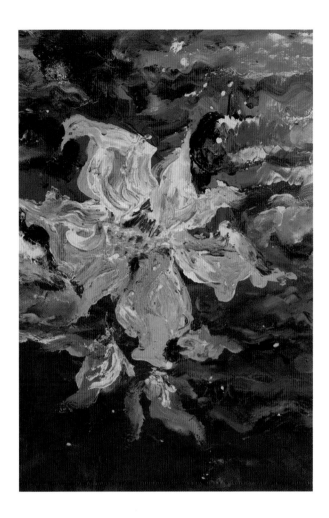

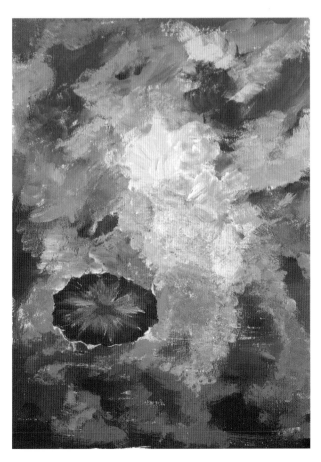

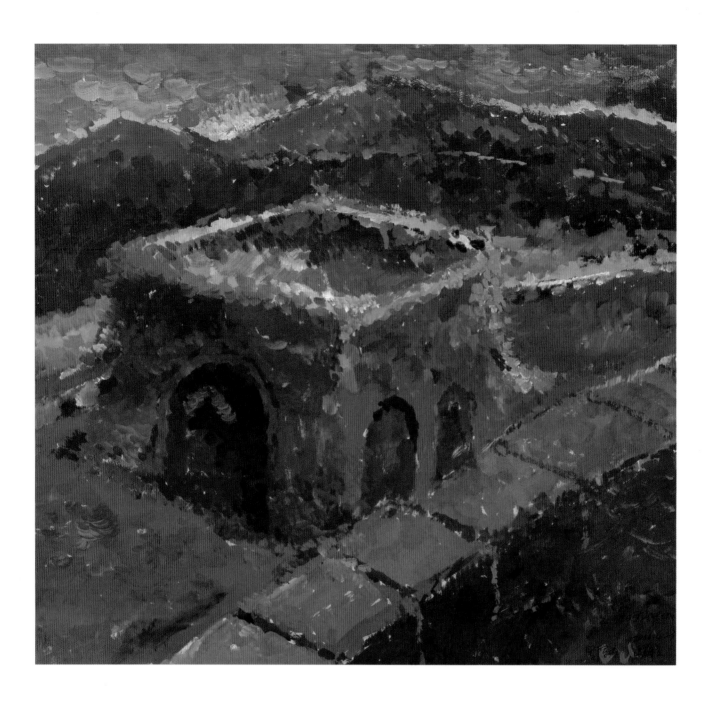

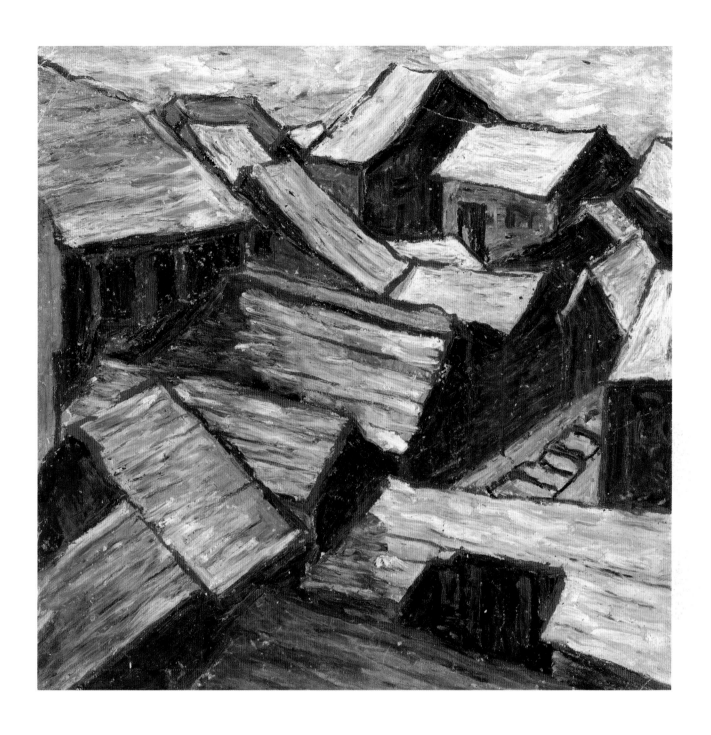

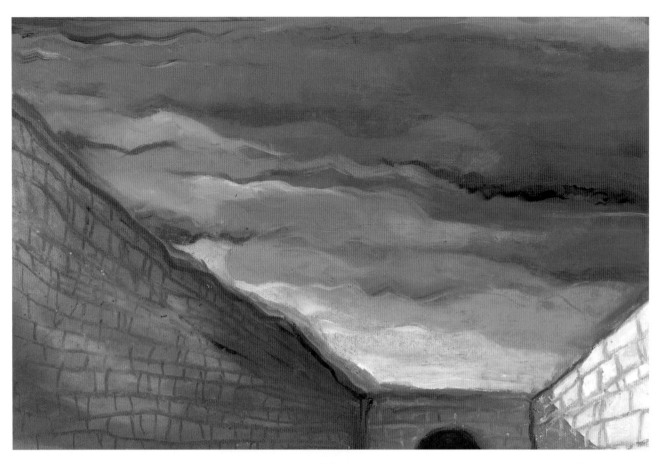

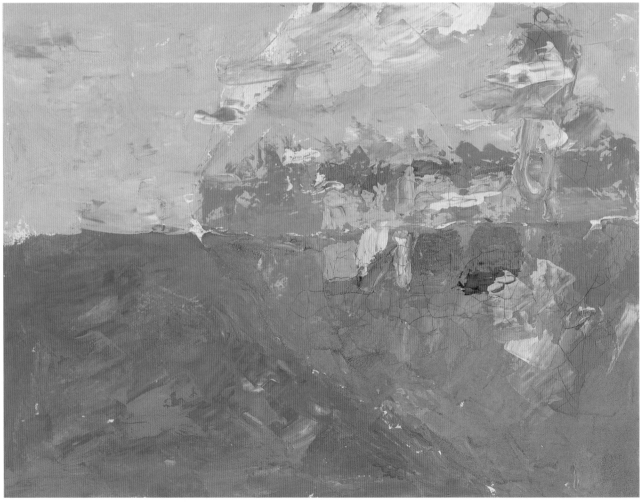

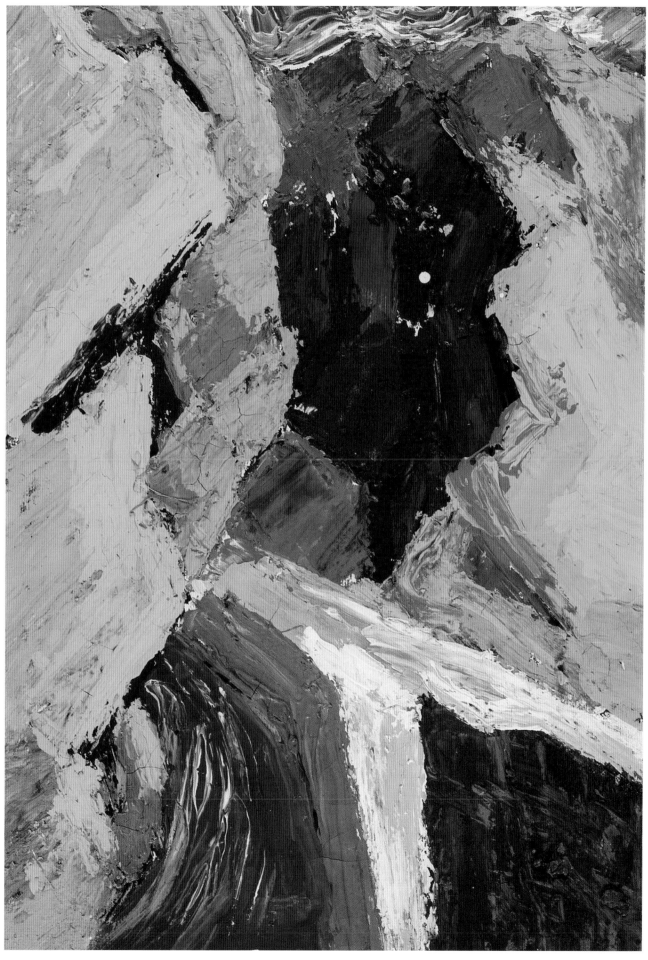

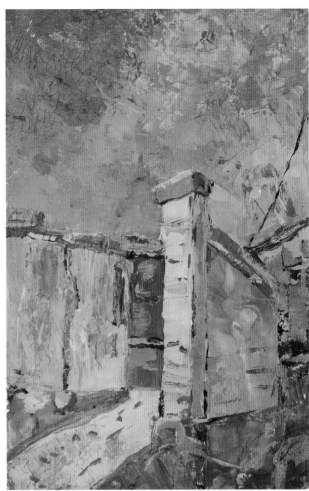
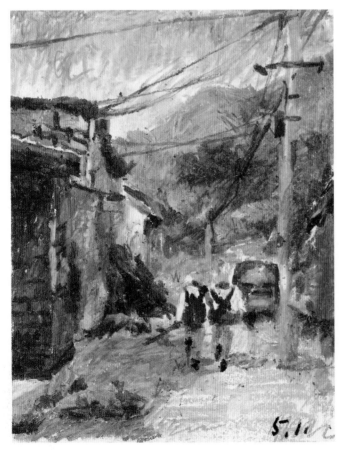
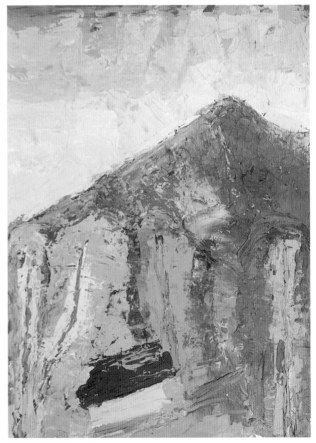

50

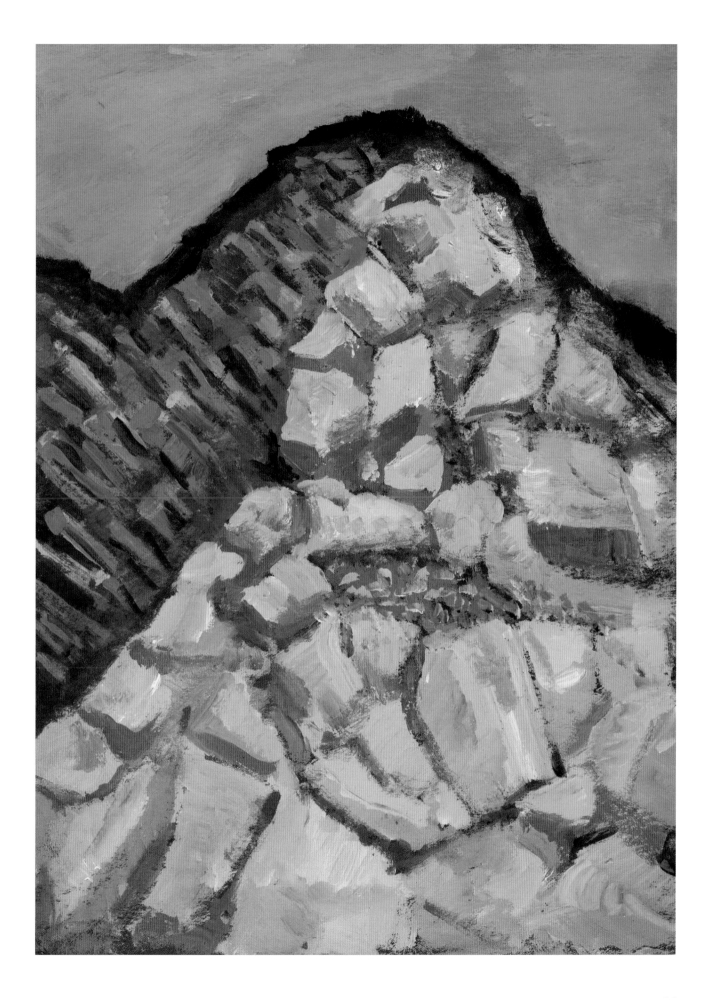

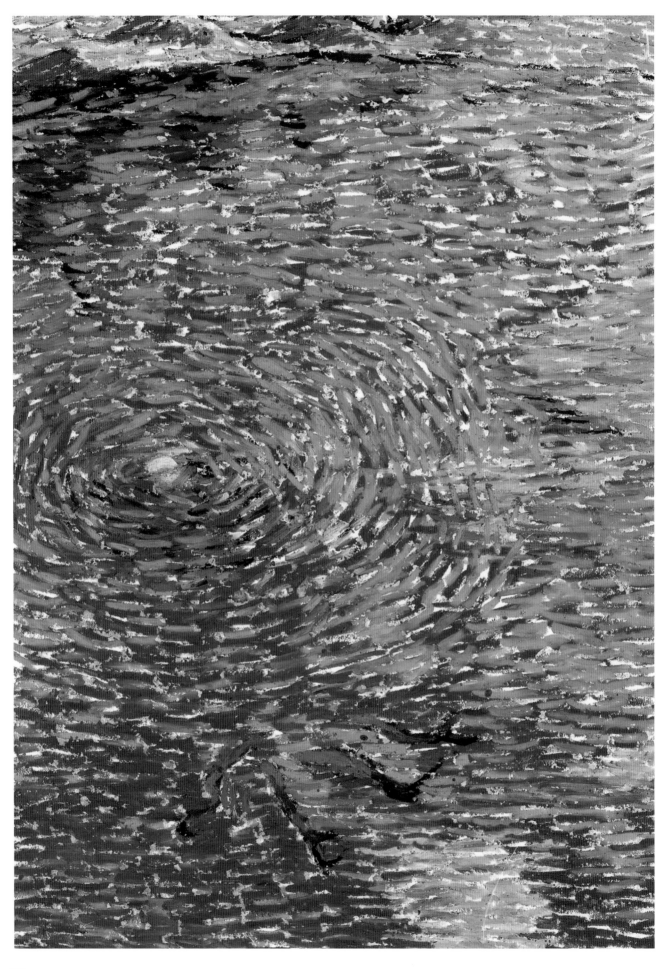

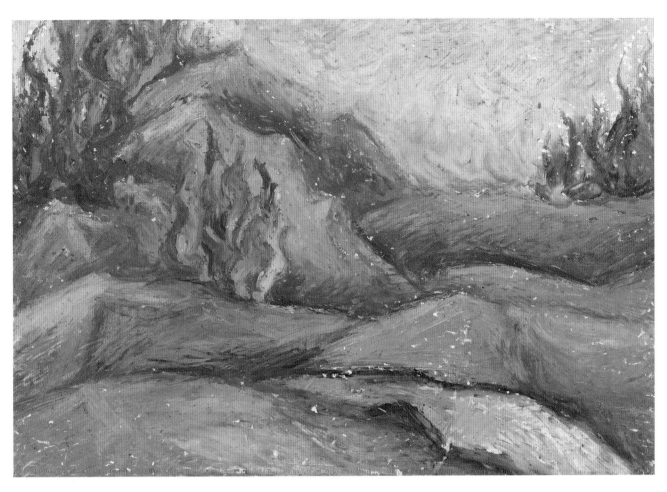

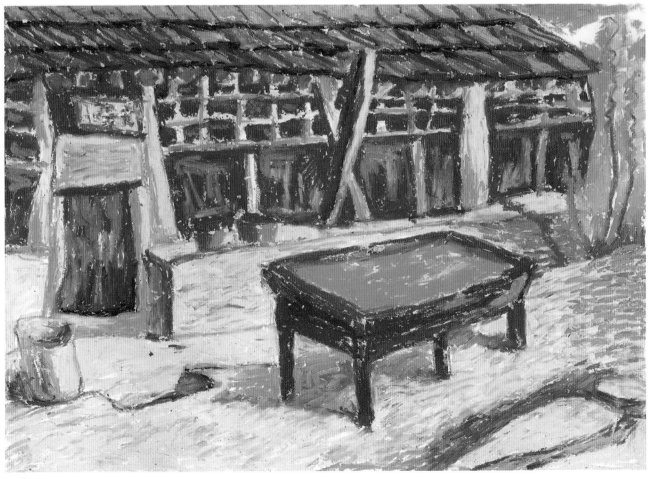

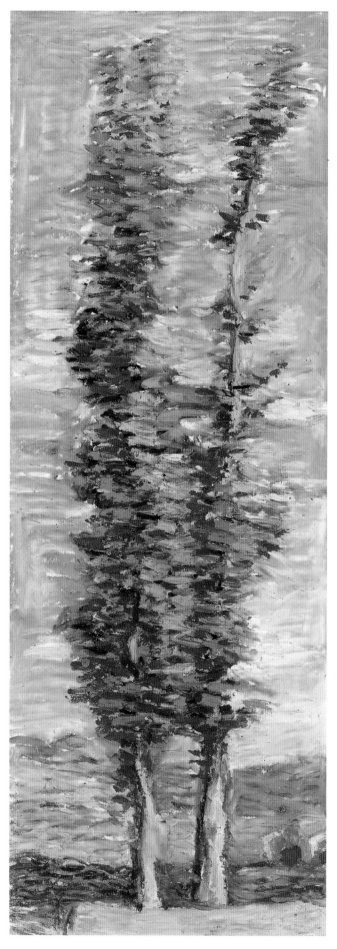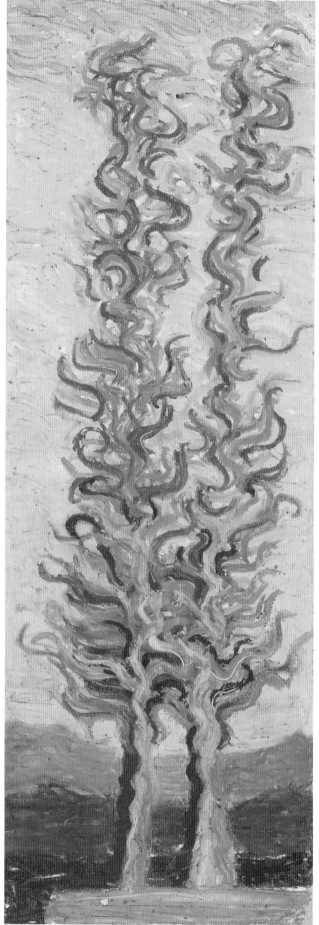

54

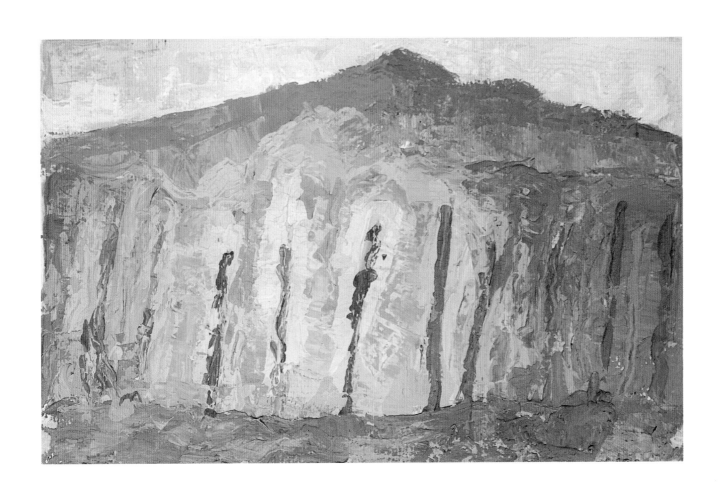

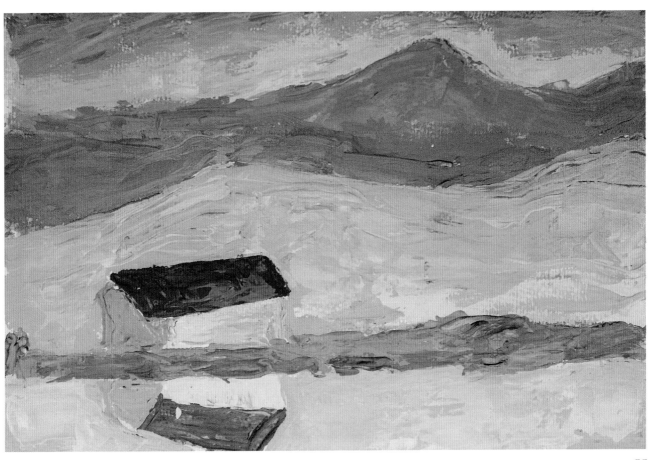

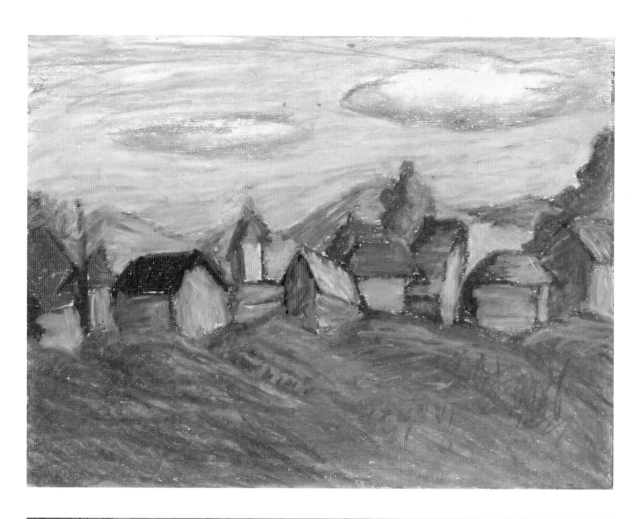

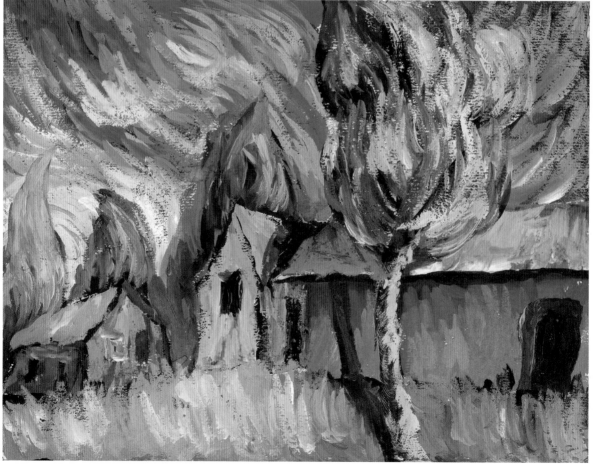

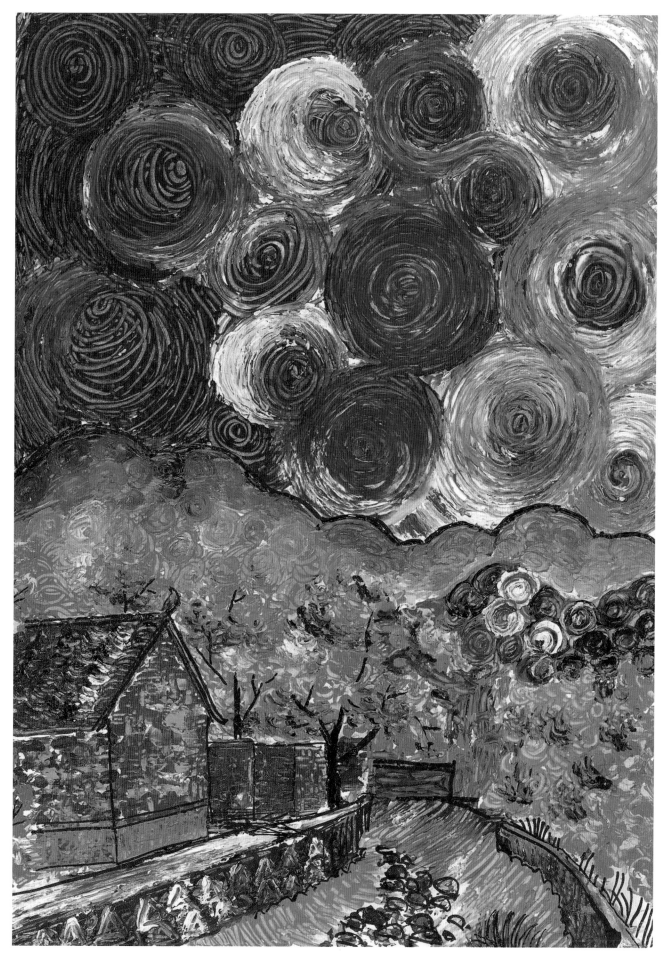

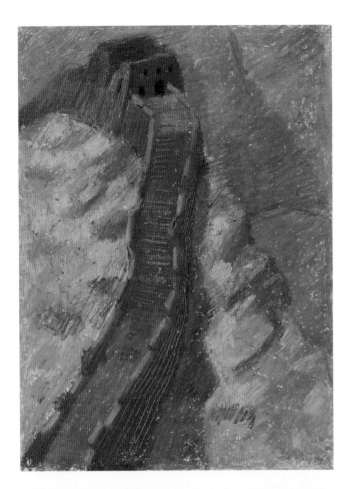

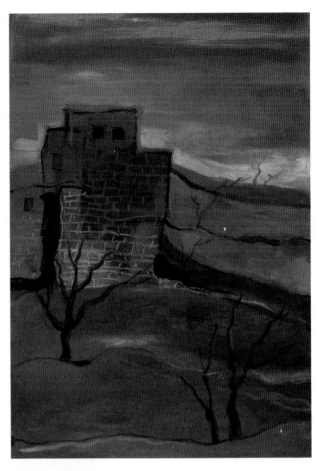

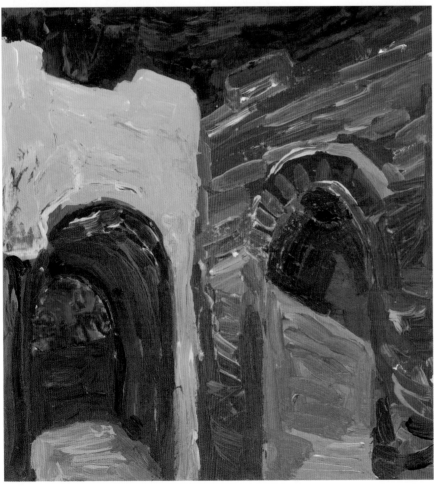

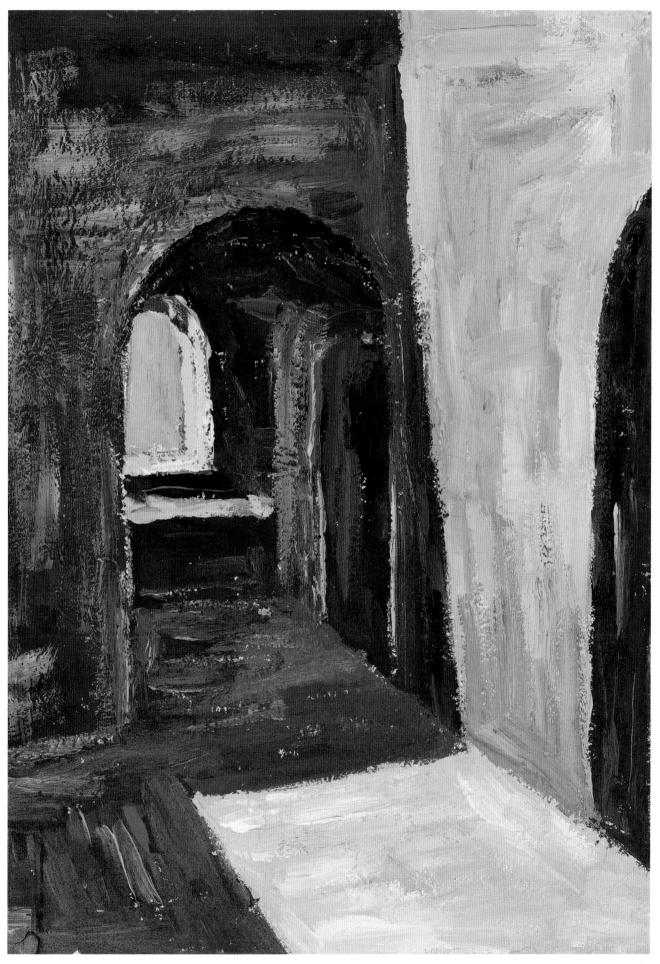

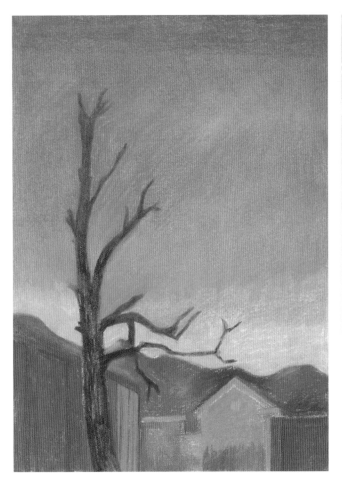

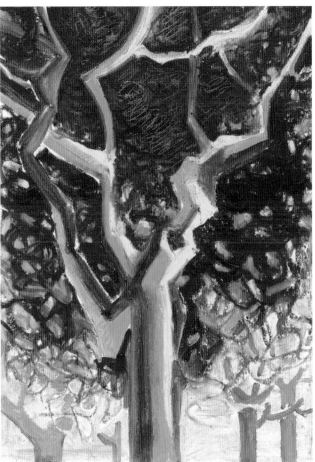

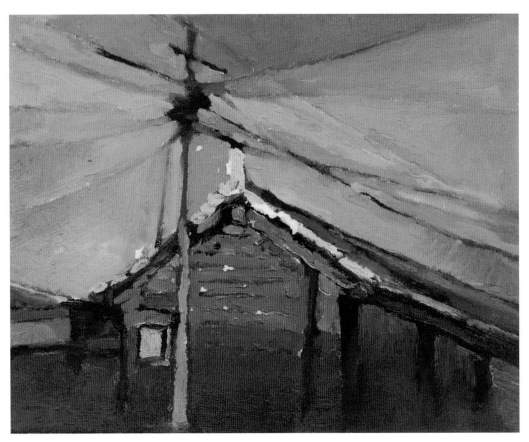

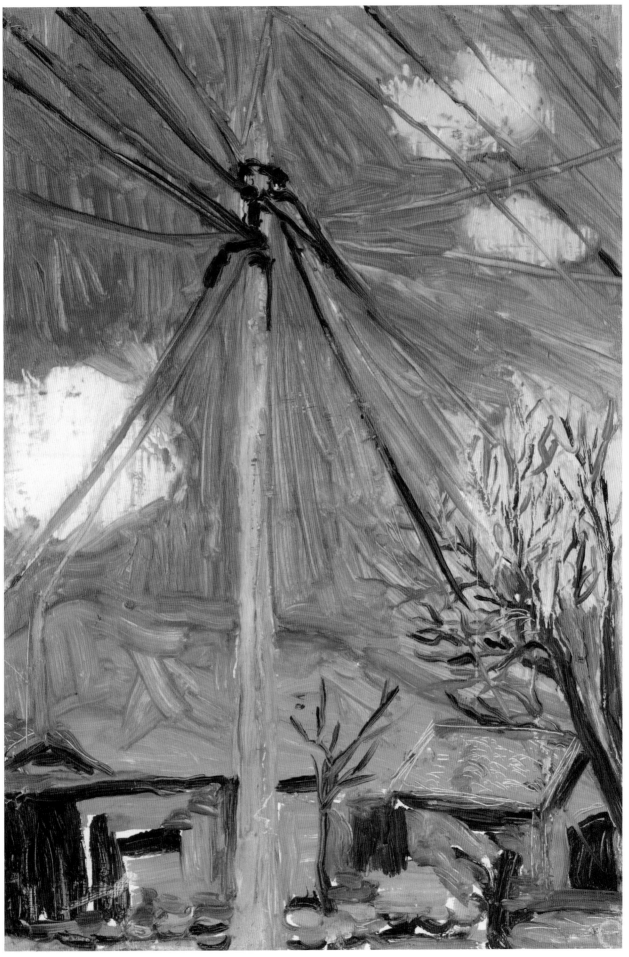

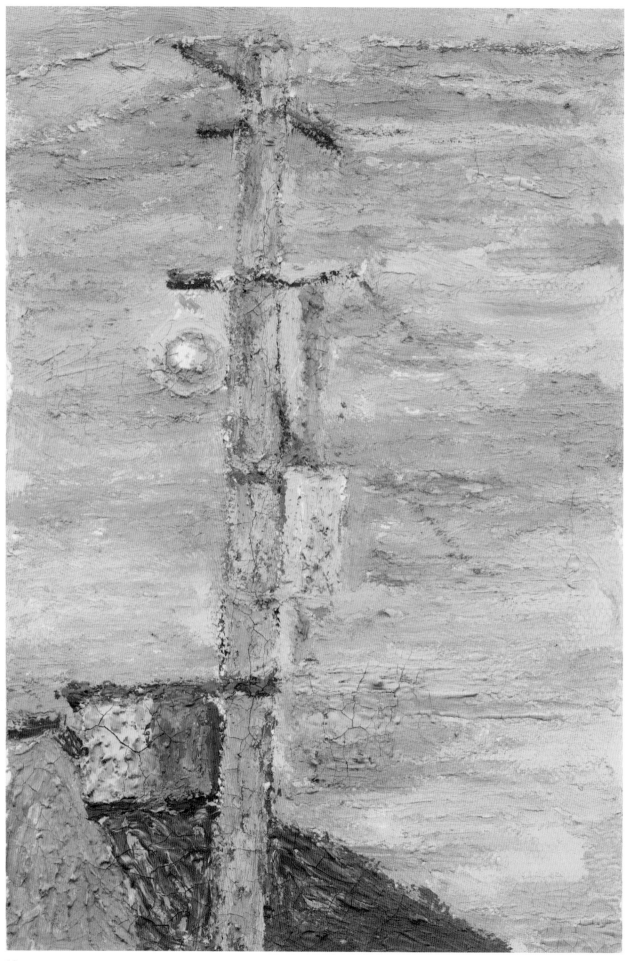

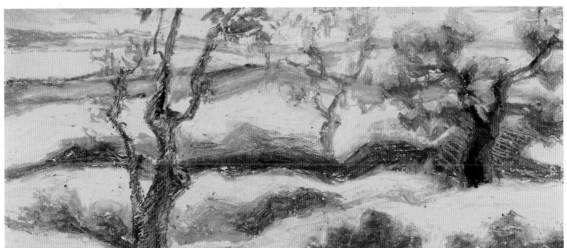

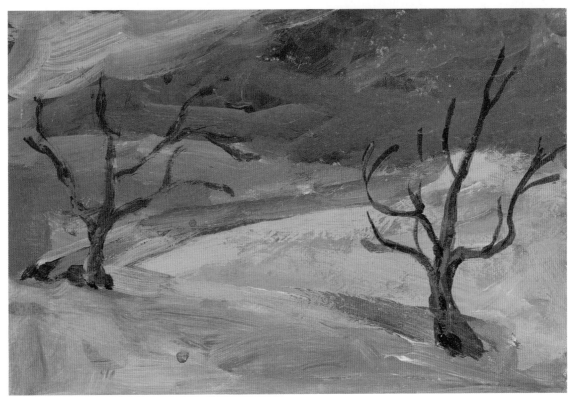

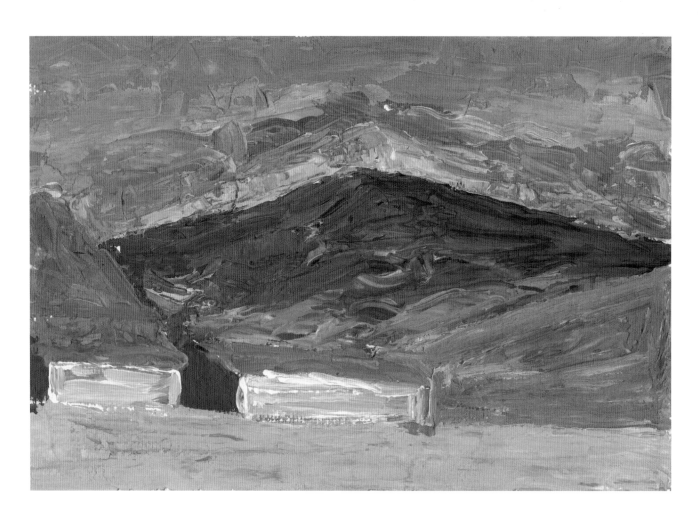

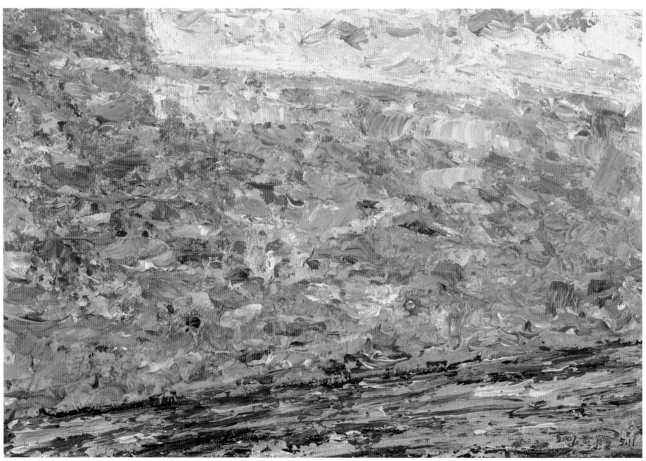

64

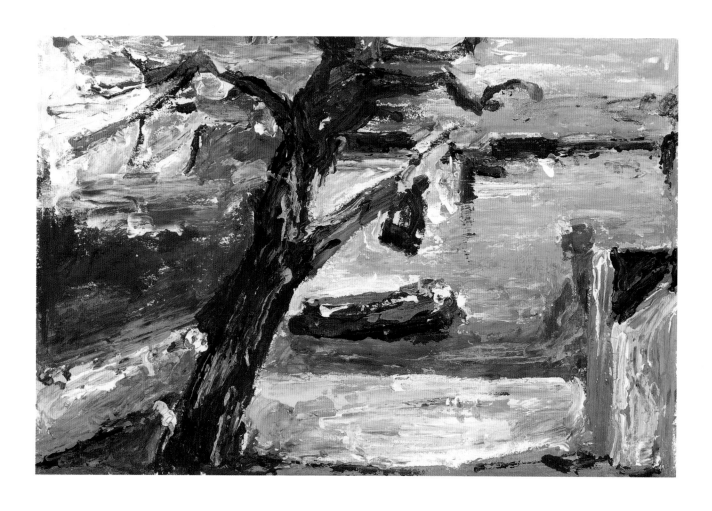

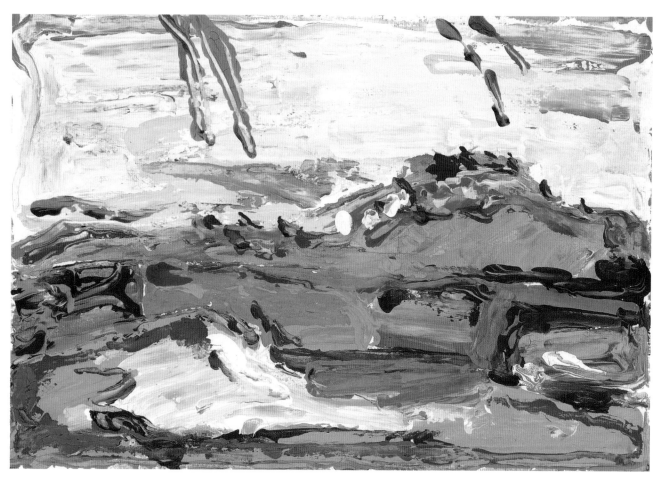

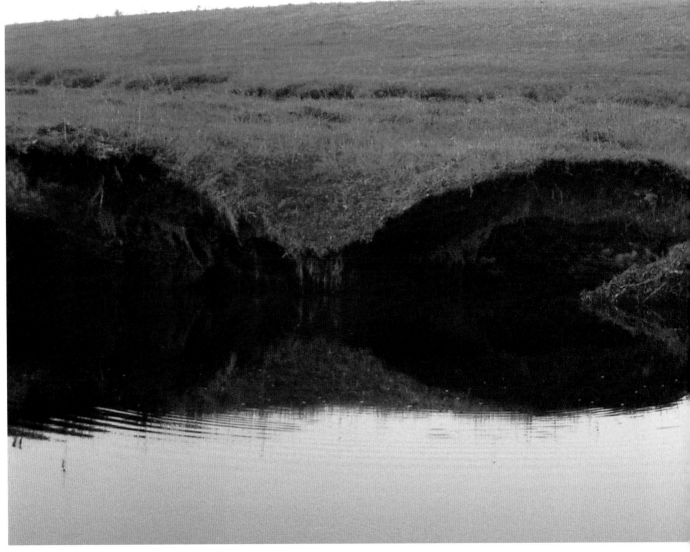

重色块之间的对比与和谐，不强调现实的表达和细节的再现，而是将物象归纳成比较平面化的图形，色彩也减弱了立体性的明暗关系，从而追求色块冷暖的对比和同类色的和谐过渡，这一点也是基于设计本身的特质，即色块与色调的自身表现重于物象的细微色彩的再现。同第一个阶段不同的是，这个阶段的色彩概括更加主动，更加富于思考和理性的认识，而非现实自然色调的概括，因此色彩设计的平面化构成感更加强烈，色彩与图形的结合更加紧密，形式感也更强。即使有现实的基本形存在，也会出现非写实的装饰色彩的效果。

这个时期从写生转向色彩概括，并加强平面化意识的设计色彩，以此探讨色彩写生画面构成的多样性。在色彩写生中，画面与色彩构成意识的确立与运用，使学生作画由对物象的表象特征的描摹状态，进入到主动把握对象、重组并构成艺术形象的状态，然后根据写生的感受和印象进行相关主题的平面设计。与此相对应，限色的练习为一种良好的方法，也就是让学生自己根据物象的总体色调，自己选择几种颜色，来概括主动地表现风景的色彩印象；另外可以将所画的色彩画再重新设计一遍，简化处理，在平面的方式上归纳色块；还可以作色彩的置换，重新改变色彩的主调，形成一个系列，使得同一组图形仅仅由于色彩关系的改变而形成不同情调的视觉效果。淡化技巧和规范，淡化绘画技巧和风格样式，直接进入色彩的各种形式规律研究，最终能够做到脱离具象形，不受客观物象的限制，能够发挥色彩的想像力，来创造全新的画面。

教师应当向学生强调与解释一切艺术活动的共同要素，教授设计语言的应用，指点形式与构图，建立宽厚的色彩美学基础，鼓励学生利用写生的经验创造新的视觉表现。拆除绘画与设计之间的阻碍，搭建艺术通向设计的桥梁，最后的结果将会体现出丰富多样的色彩写生，并且体现出我们色彩教学的特点：概括的色调，注意大的色块的配置，构图严谨而完整，善于发掘自然界存在的形式与结构秩序、肌理纹饰，对场景事物组织精心得当，造型与构成有节律感，同时根据需要采用各种可能的描绘语言，有强烈的主观设计意图和感受性表达。在色彩写生结束阶段，将会要求学生根据写生的色彩经验创作一幅平面设计，这些设计将会和写生作业一起展览。

第四阶段　色彩的设计

第四阶段，着重色彩的归纳与构成训练，从色彩写生中提炼归纳，最后达到装饰与抽象的表现，引导学生开始向抽象的审美意识转化，进行主动的主观色彩配置，养成以抽象的眼光分析色彩关系的习惯，从写生中积累美的色彩关系，从写生发展到设计。在自然外观提炼的基础上，自由地运用色彩，以建立起一种抽象的色块形状和线条的结构。研究抽象的色彩构成原理，是设计色彩教育的另外一个重要研究系统，亦相对于色彩写生教学而言。通过色彩原理及视觉表现的形式规律，介入到直接运用色彩进行视觉表现，既愉悦人的眼睛又诉诸于观者的精神心理以及情绪的打动，都是极为重要的，与写生色彩系统一起成为设计基础的良好素质。

在这个阶段特别强调的是色彩的抽象与表现，在前一阶段色彩丰富性表达的基础上，重新注重大的色块的概括，注

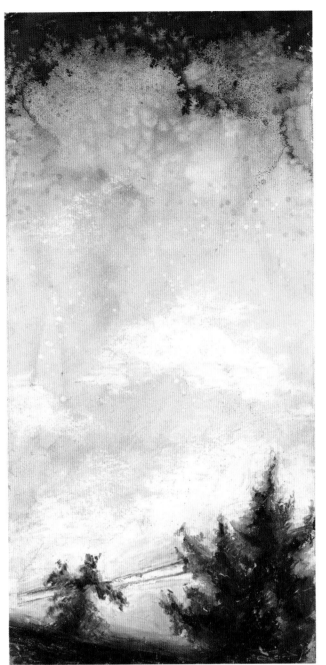
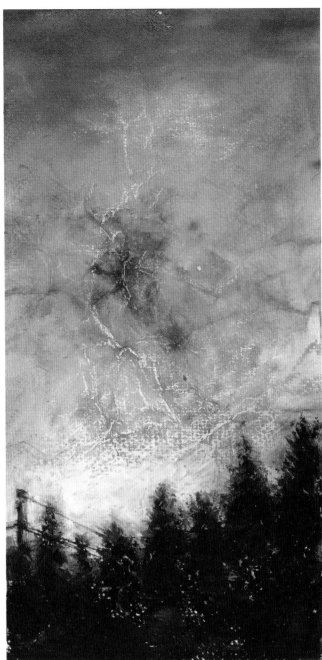

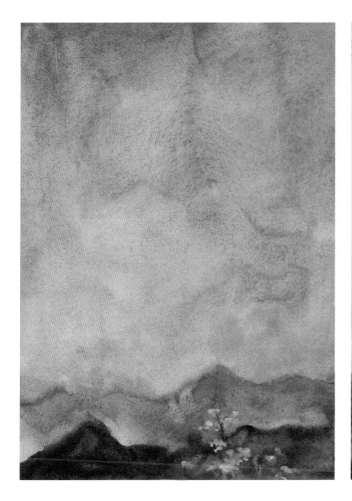

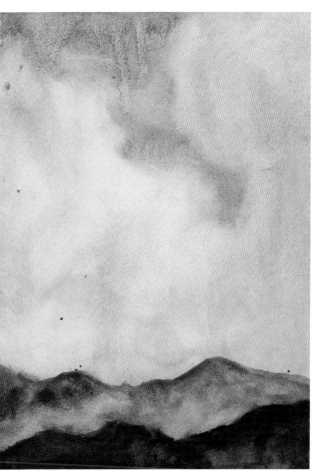

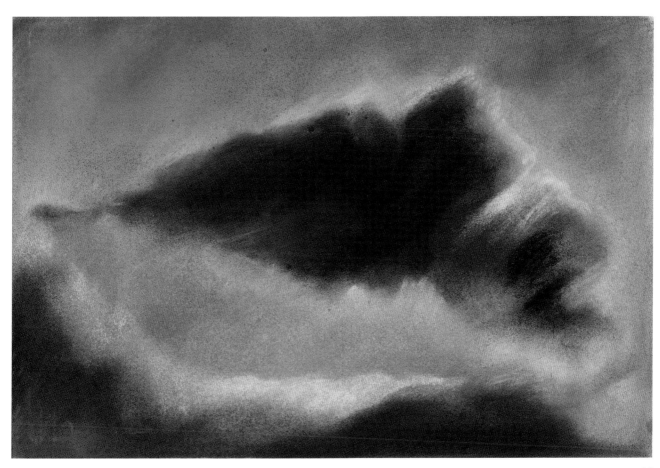

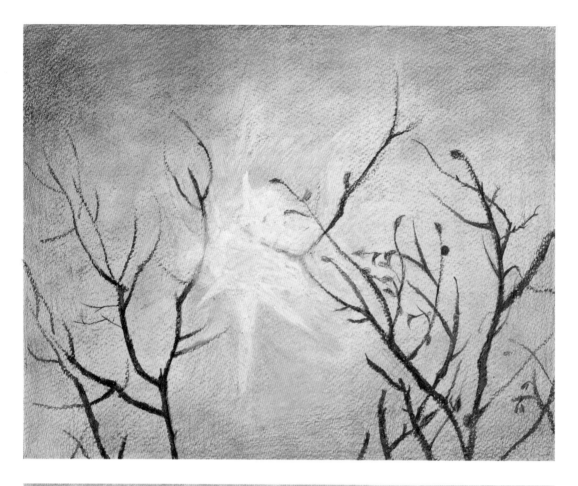

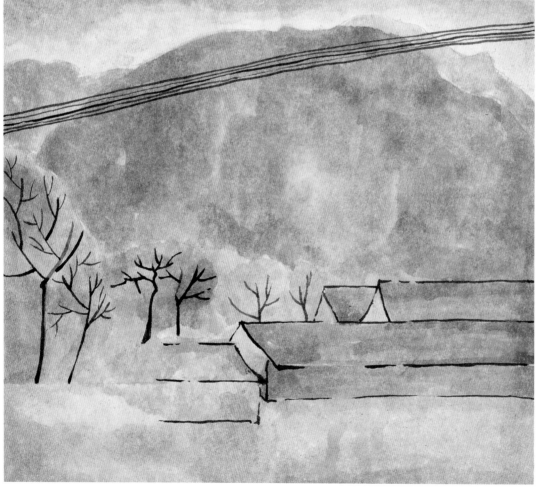

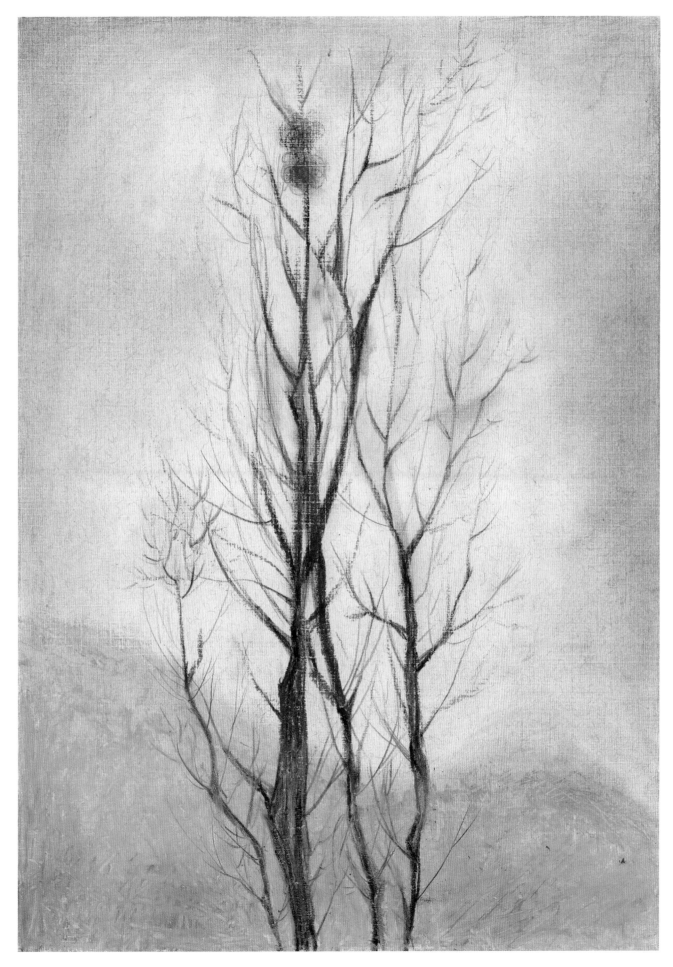

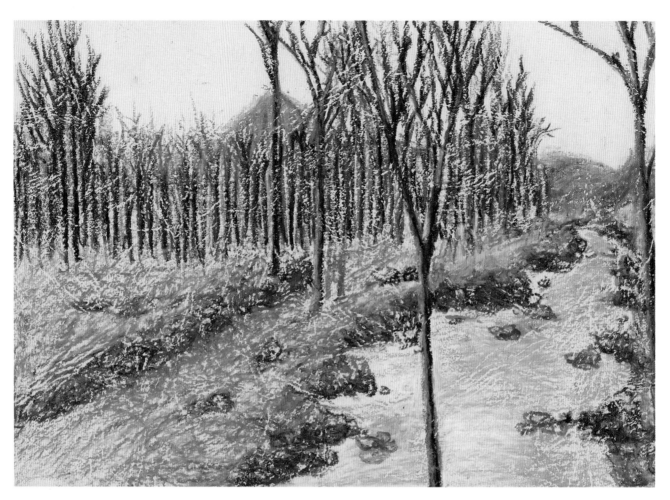

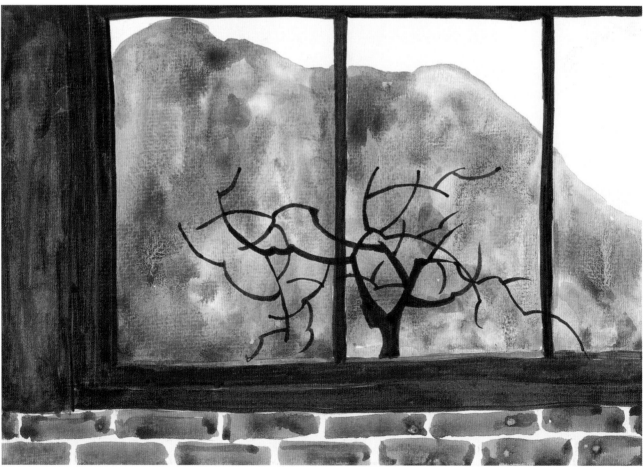

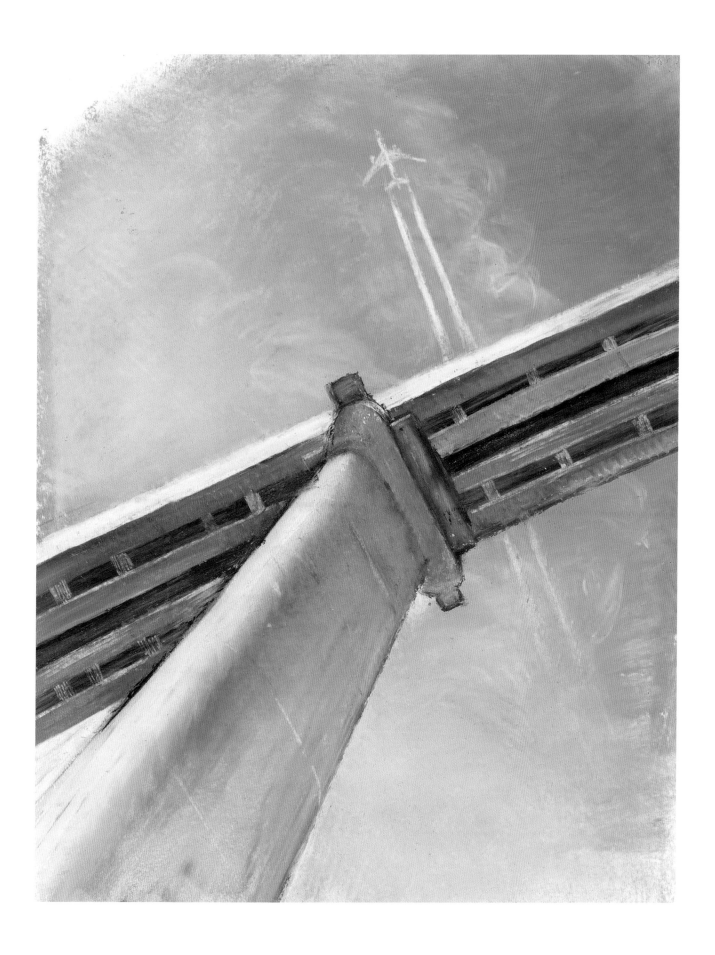

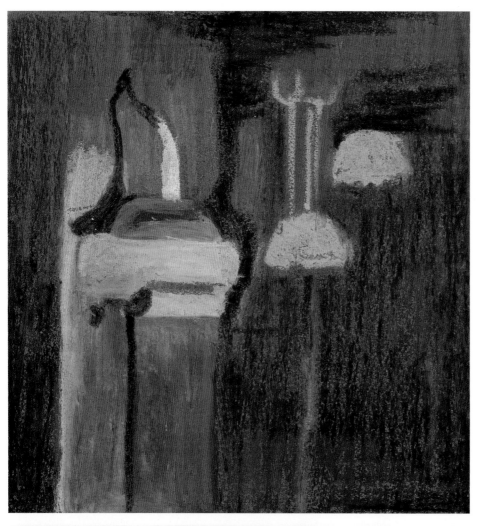

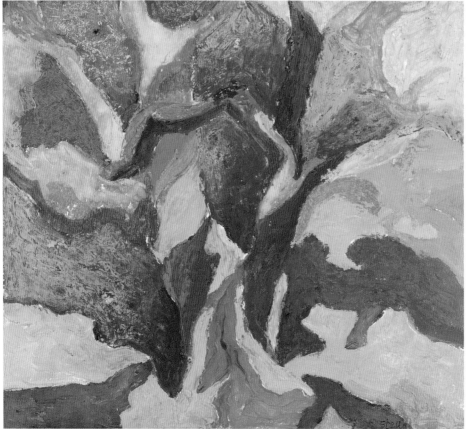

74

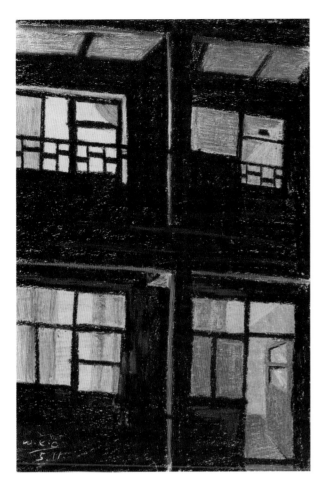

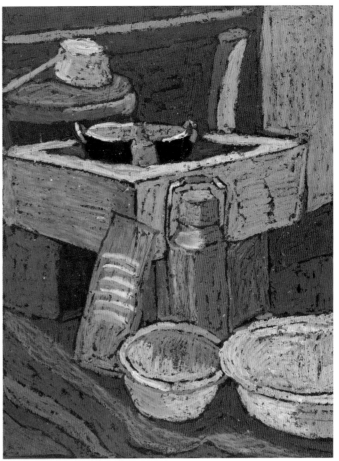

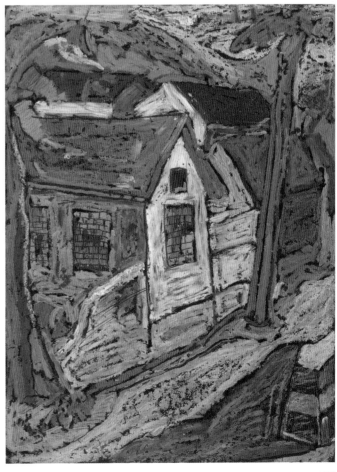

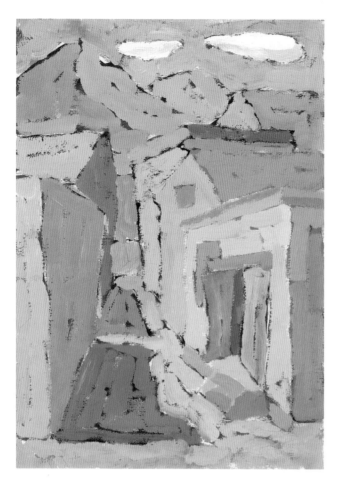

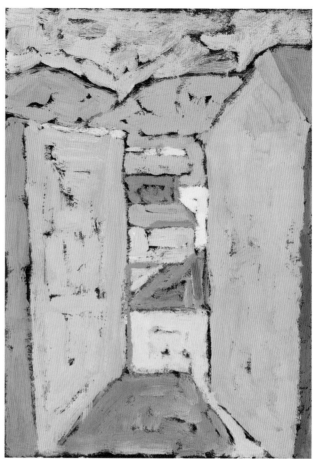

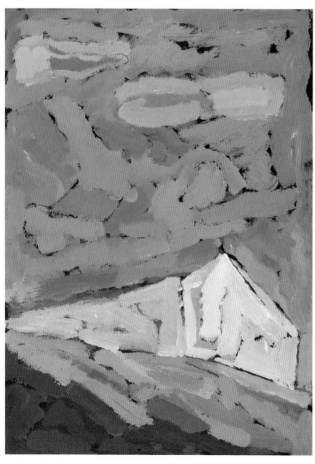

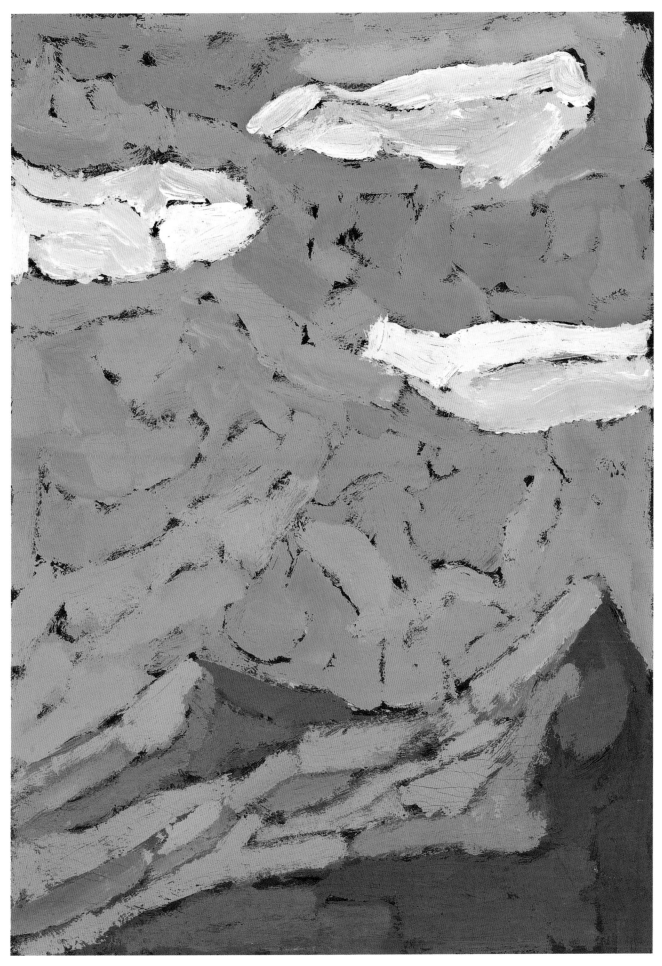

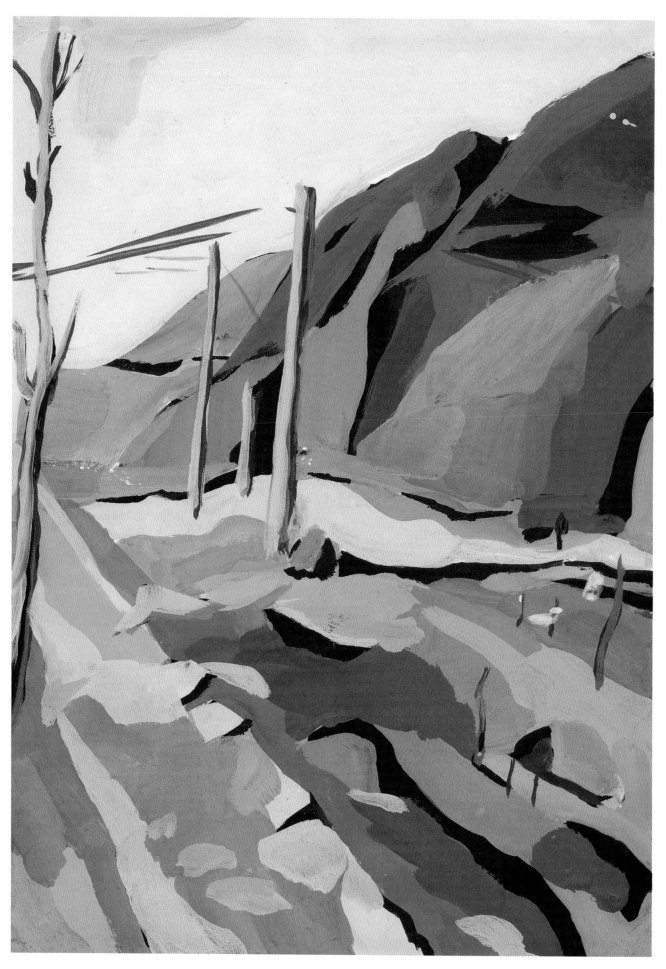

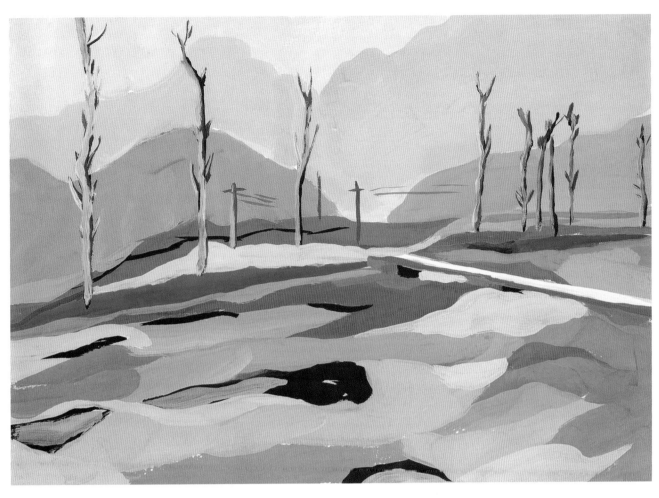

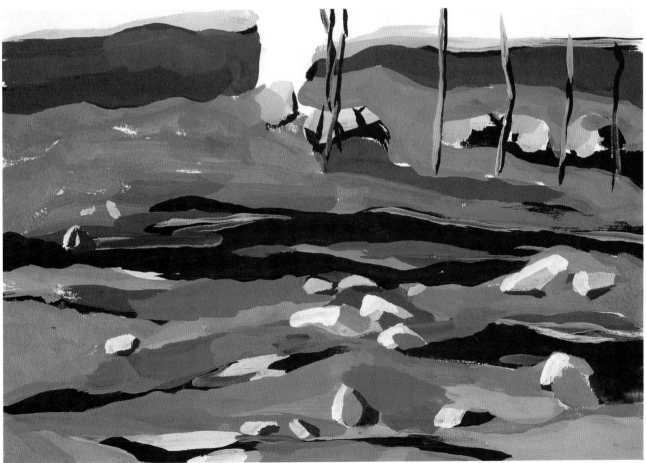

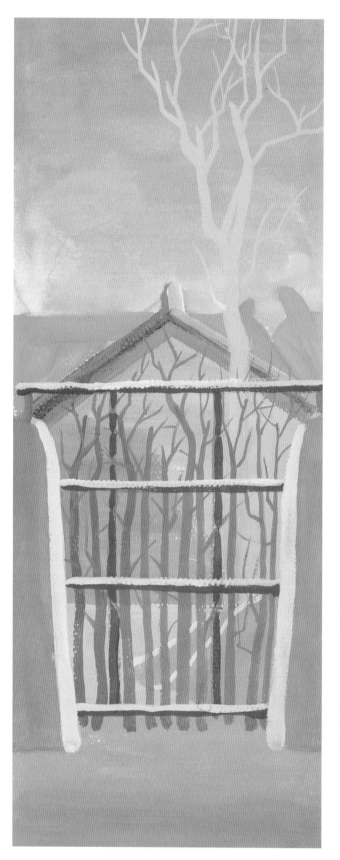
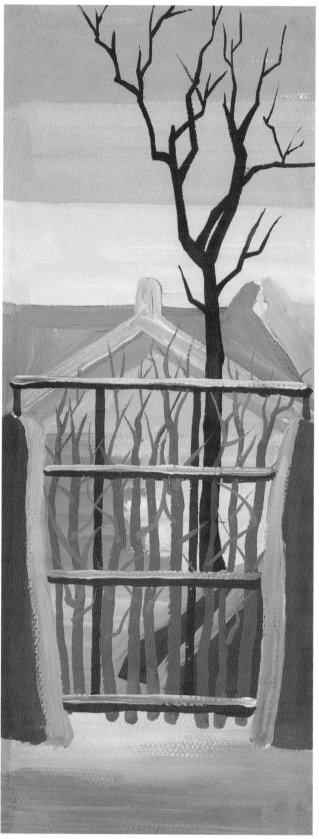

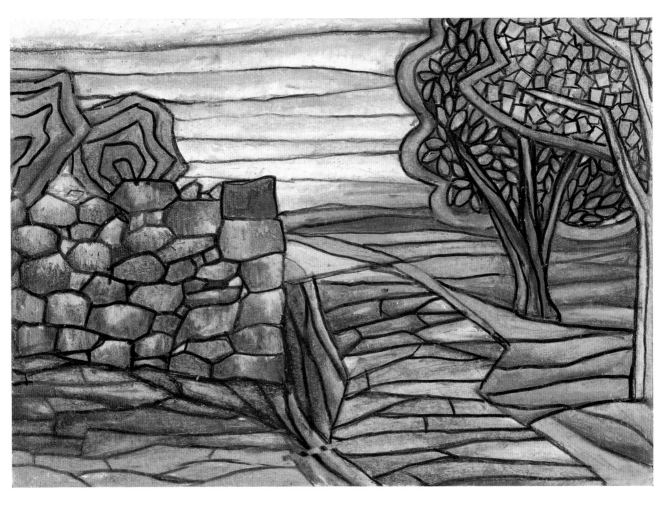

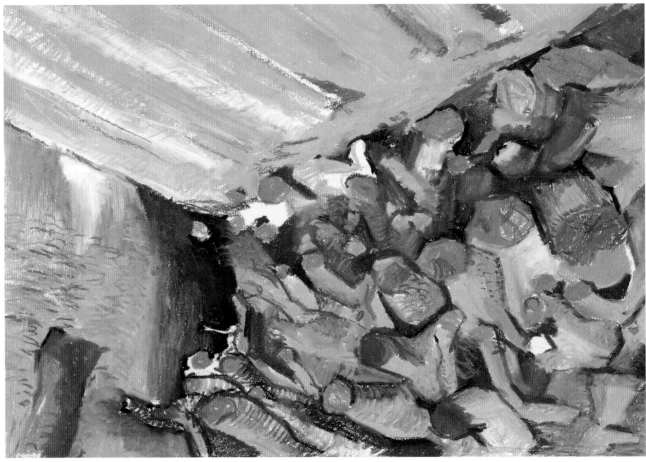

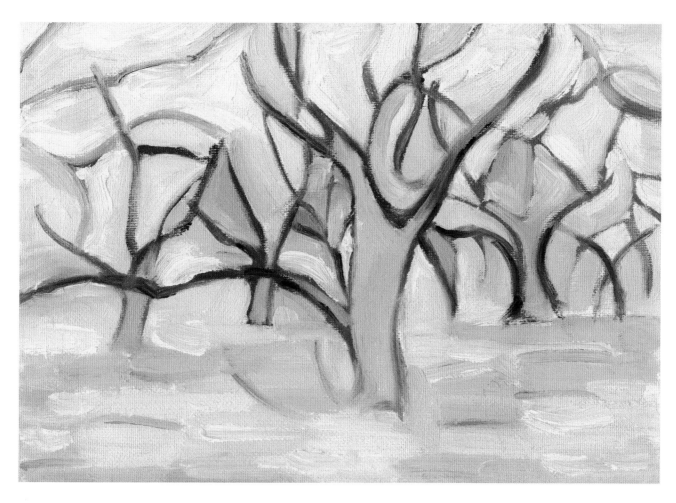

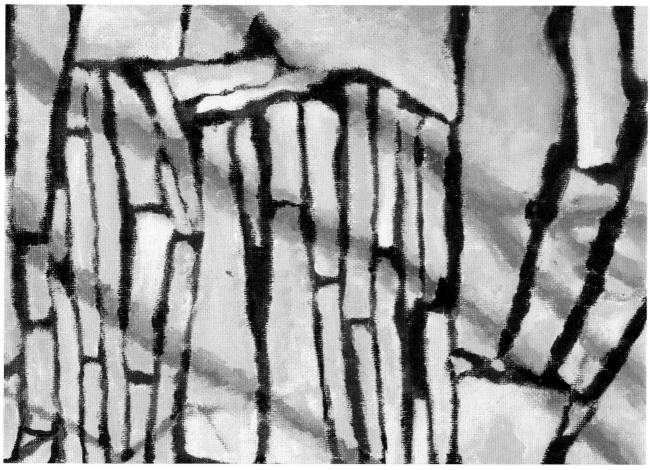

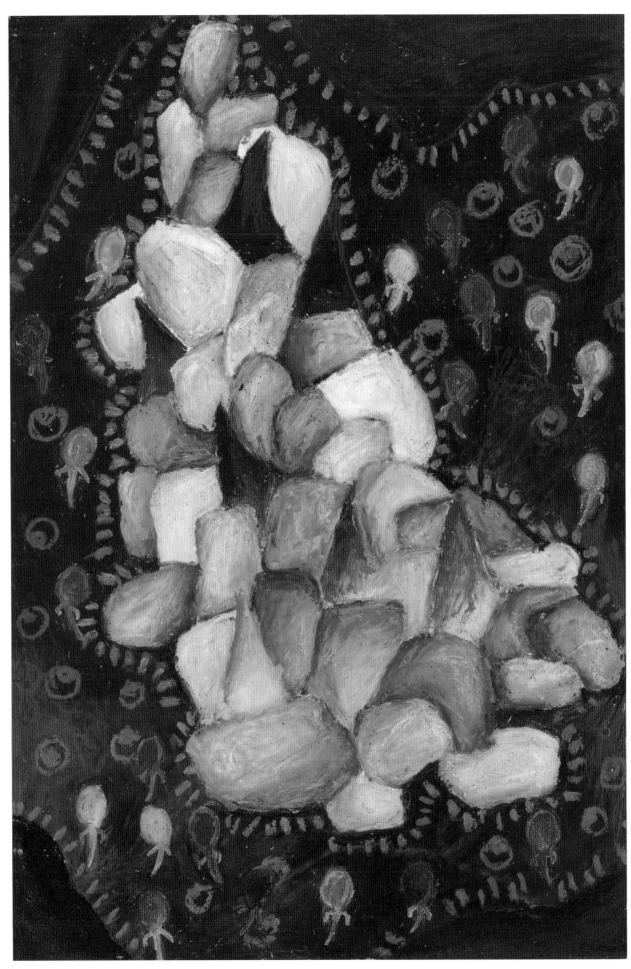

84

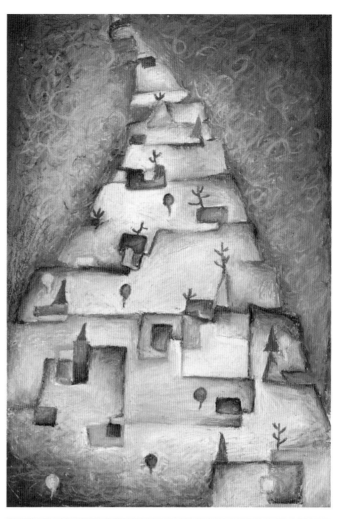

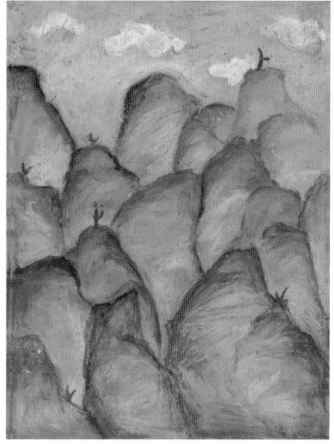

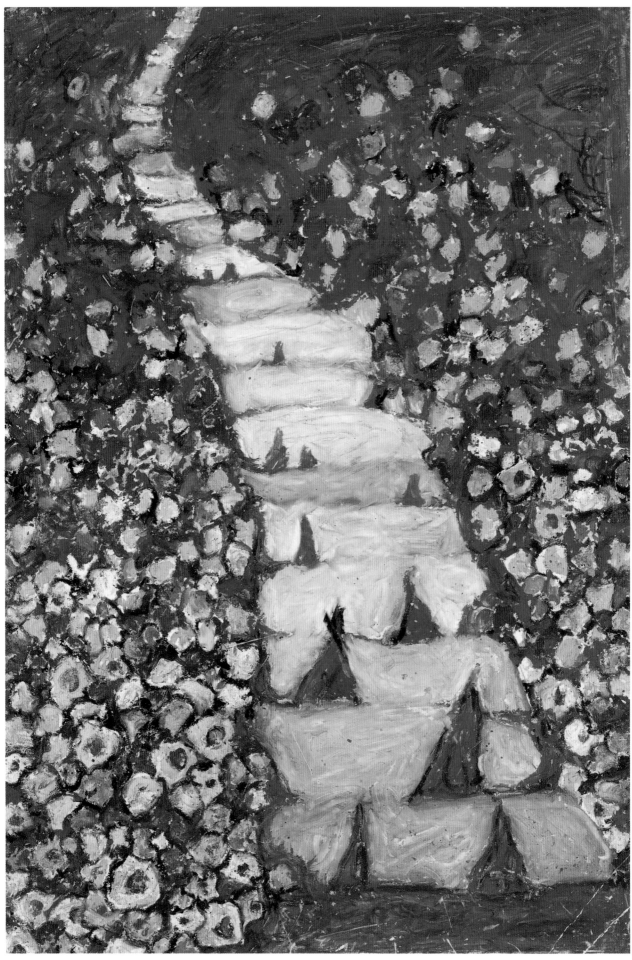

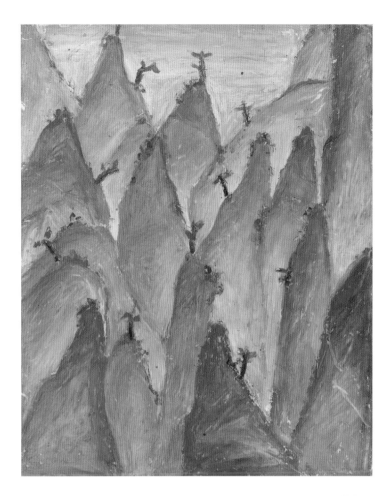

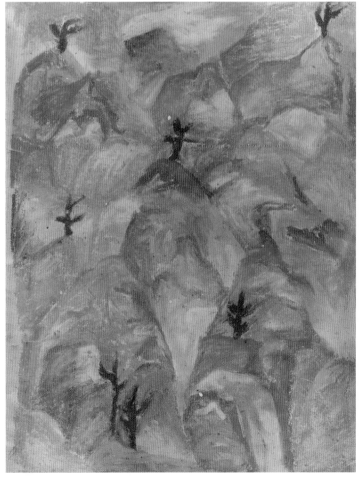

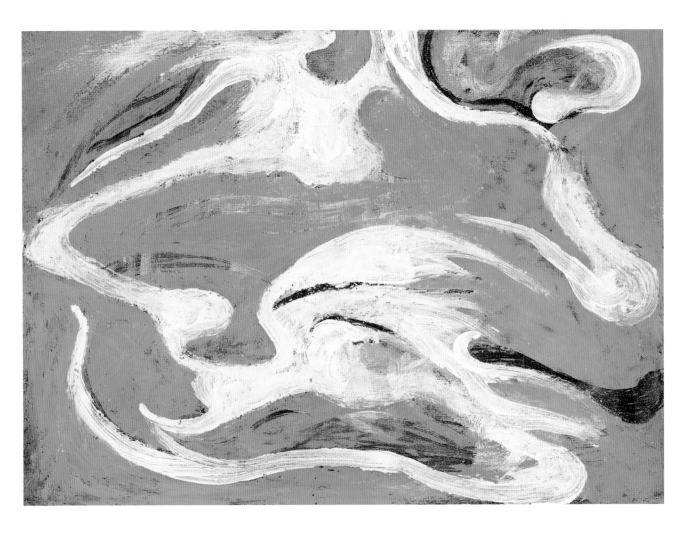

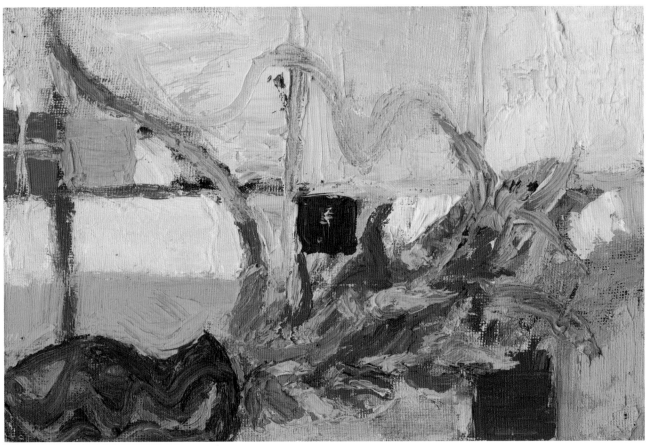

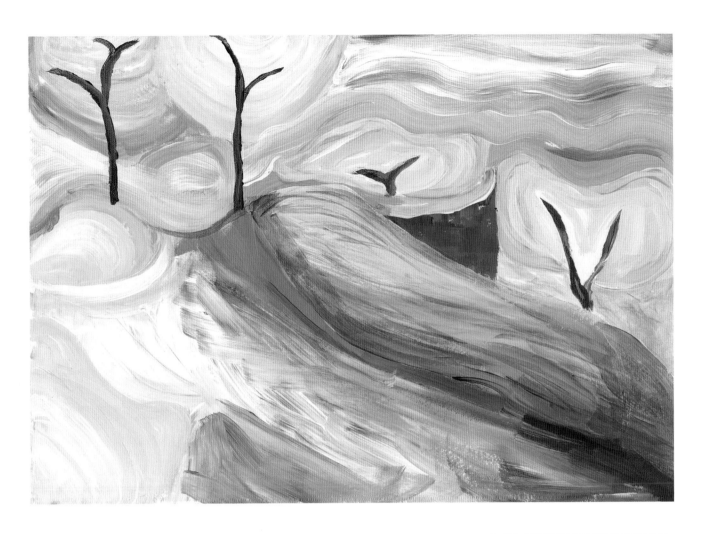

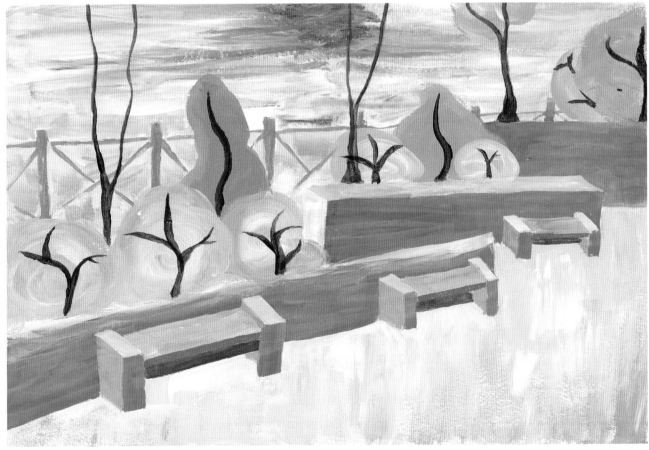

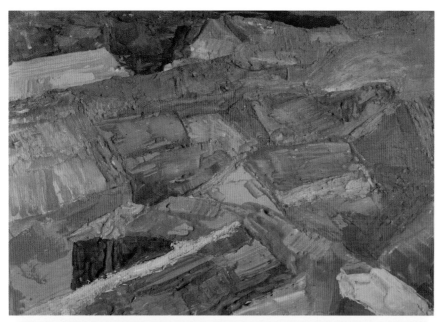

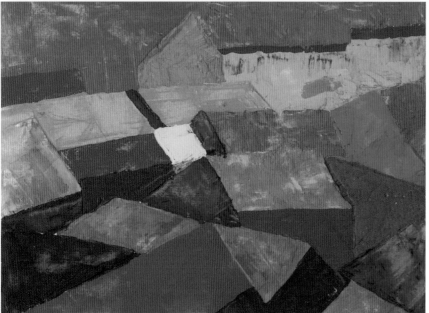

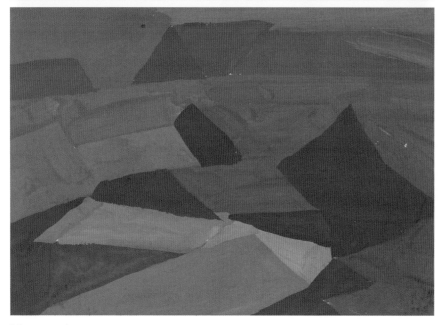

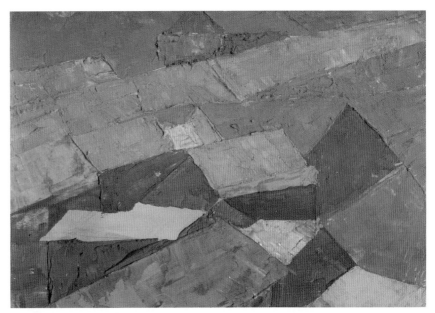

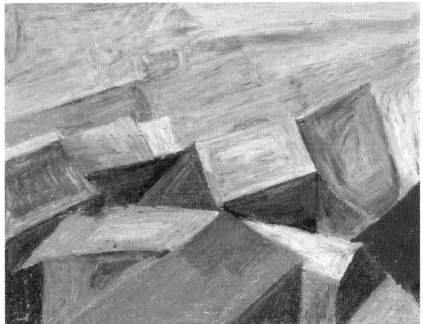

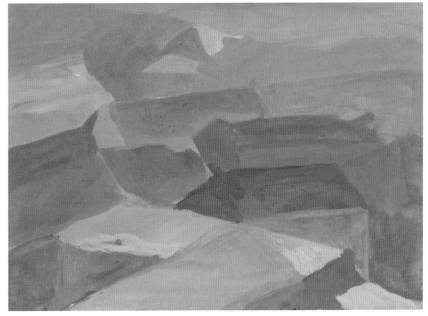

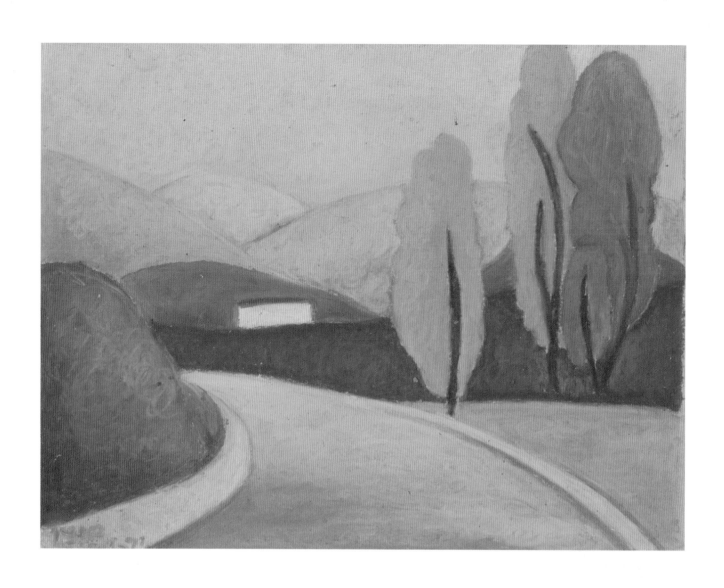

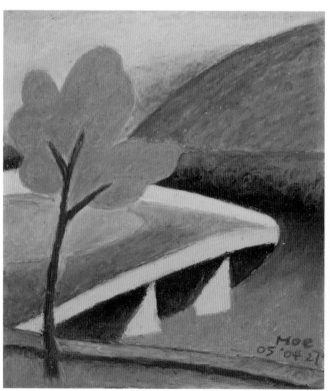

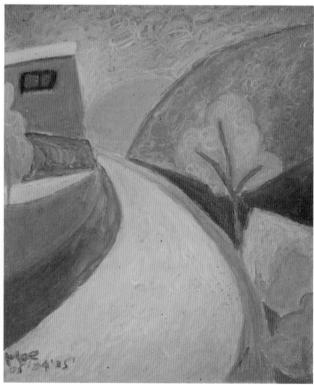

92

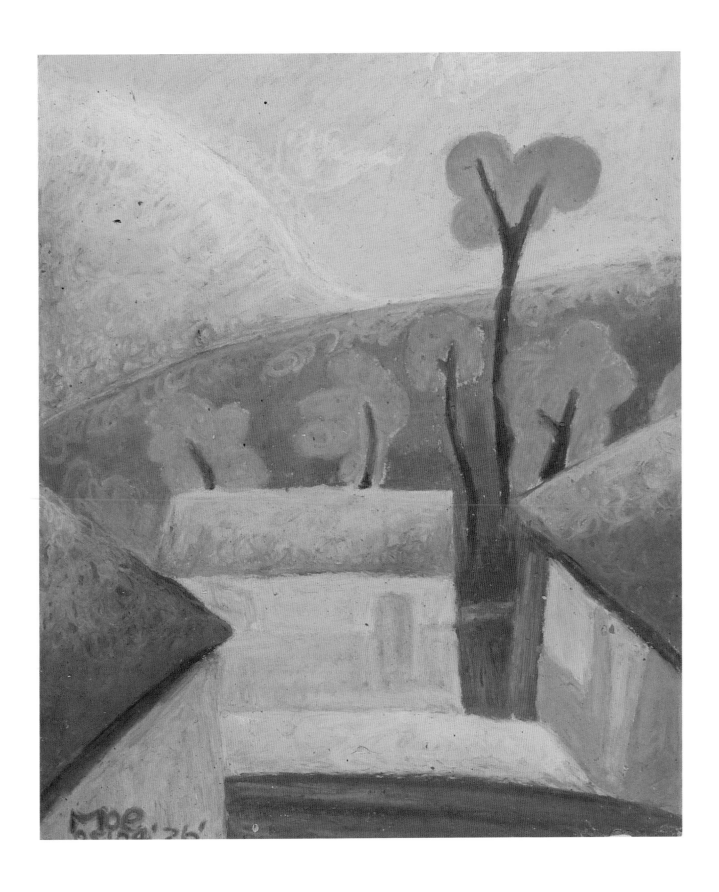

注重对素描色调的情绪和意境营造，注重对造型的提炼和创造，而不是对生活现象的记录。基础部曾陆续出版了教材《自然探美》《写生设计》，此次出版的《色彩写生》与《速写写生》两本教材，收入了去年一年级下乡写生的部分作业，基本体现了设计学院的教学主张。并且，设计学院的教学是团队的方式，除我外，带领学生下乡写生的教师有：付爱臣、张欣荣、强勇、宋扬、研究生马志强。他们在教学中付出了辛勤的劳动，教学成果是这个集体努力的结晶，在此特别对他们表示深切的感谢！同时对提供作品的一年级学生表示谢意！

王 旭	尹相锟	赵孟禹	张 晓	曾 俐	张 超	邹琳琳
张 晖	李艾霞	郝可夫	刘高翔	张珈睿	梁 鸿	李雁滨
赵伯祚	张 洁	周 斌	郭嘉栋	孙 亮	王 岩	唐巧巧
李 祯	舒善艺	张新颖	王 婧	徐 璐	李普曼	黄 姝
曲文强	马晓雯	郭 超	彭 涛	王文正	徐 全	王嘉辉
祥 康	汪 菲	李 言	刘 嘉	金祉润	金智贤	金子映
康东奎	肖天宇	郭 娜	郭思言	尹春杨	张 宇	康 莹
赵 丹	王 冠	查遥力	徐 慧	曹睿杰	刁 硕	李悦瑾
高贇鹏	王千菲	侯晓晖	李 倩	马 辰	张亚洲	方建平
方 健	高远达	董春廷	肖天宇	刘朋东	刘 双	周 彬
吴丹丹	李晓晨	梁 晨	李智君	杨莉芊	平 原	呼建国
章 超	王 旭	姜 雷	岳 娇	朴敏我	沈英爱	孙茉雅
金成民	成以良	李云梦	陈 桥	陶 璟	刘玉东	刘耿莹
安惠思	刘 宝	张 开	张丛丛	李 莹	王 森	王凌燕
郑海晨	白明明	尹逸涵	成延伟	文玮升	唐 人	苏仁莉
吕 沛	郎 曼	李子钰	王 翠	曹 诚	路 倩	孙 帅
张健磊	刘天舒	马 雁	杨绍谆	匡 达	姜懿格	蒋卓骧
刘 浪	易 雪	郝晨晓	黄 鹤	王凯川	周 昱	金宇坤
禹廷和	丽叶特	金泰佑	刘力子	李 亮	许晨旭	吴方晴
郎 朗	王 帅	孙晓炜	郭 柯	部 凡	丁 凡	蒲玉轻
宋 娟	王 莹	李璧豪	聂 霄	马春阳	吕泽泓	高 山
焦延峰	王 喆	李梦遥	李云飞	汪娅星	王文婧	张肖童
赵元斐	秦 越	孔祥哲	陈 锴	胡可人	杨 顿	张泽彦
汪 帅	杨 扬	张希飞	尚 莹	陈龙阙	郑富贤	郑瑄瑚
朱庆兰	龙瑞心	热哈提·加尔拜	杜 蒙			

后记

中央美术学院一直倡导和坚持下乡写生的教学传统，并且在学生的毕业创作中明显地体现出来。但是设计学院基础课程教学如何把写生和设计的基础联系起来，有针对性地进行写生，是设计学院基础部教学研究的课题。经过多年实践，我们形成了自己的教学体系，我们的教学注重色彩的写生关系、画面色调的强调、色彩的概括性与色彩的情感性表现，最后进一步通过设计提升画面的整体性表达。其训练方法侧重主观的、感受的，进而发展到理性的、抽象的、设计的。速写则注重自然生活中存在的图式语言和形式韵律，

作者简介

周至禹，中央美术学院设计学院基础部主任、教授，中央美院学术委员会委员，中国美术家协会、中国版画家协会会员，中国流行色协会教育委员会委员，作品多次参加中外美术展览并获奖，版画作品被英国大英博物馆、日本神奈川美术馆、美国波特兰博物馆、德国路德维希博物馆、澳大利亚维多利亚艺术学院、中国美术馆、广州美术馆、中央美院陈列馆等收藏，入选文化部主编《中国美术六十年》及《中国当代美术全集》等大型画册。作品曾获全国版画展铜奖，"20世纪中国"大展优秀奖。编著出版的教材有《造型与形式构成》《现代西方素描鉴赏与研究》《招贴设计》《过渡》《艺海扬帆》《自然探美》《周至禹速写》《设计的造型基础训练》《发现设计》《拓展思维》《写生设计》《田心相心》《造型基础》《形态与分析》《设计素描》《设计色彩》《形式基础》《设计基础教学》《思维与设计》，散文集《边写边画》《边走边看》《边看边写》等，在现代设计基础教育方面有开创性研究。

图书在版编目（CIP）数据

中央美术学院特色课程.色彩写生／周至禹 编著.
—武汉：湖北美术出版社，2008.9
（中国著名高等艺术院校特色课程系列）
ISBN 978-7-5394-2370-8

Ⅰ．中…
Ⅱ．周…
Ⅲ．水粉画：写生画－技法（美术）－高等学校－教材
Ⅳ．J21

中国版本图书馆CIP数据核字(2008)第127295号

责任编辑：戴建国　蔡慧荣
装帧设计：刘　钊
技术编辑：李国新

色彩写生　　　　　　　　　　　　ⓒ 周至禹 编著

出版发行：湖北美术出版社
地　　址：武汉市洪山区雄楚大街268号B座
电　　话：（027）87679522（发行）　87679553（编辑）
传　　真：（027）87679523
邮政编码：430070
ＨＴＴＰ：www.hbapress.com.cn
Ｅ-ｍａｉｌ：hbapress@vip.sina.com
制　　版：深圳华新彩印制版有限公司
印　　刷：武汉三川印务有限公司
版　　次：2008年9月第1版
　　　　　2008年9月第1次印刷
开　　本：889mm×1194mm　1/16
印　　张：6
印　　数：3000册
定　　价：40.00元